世紀人物100

戀戀 太陽花

梵谷

莊惠瑾　著

三民書局

獻給孩子們的禮物

主編的話

世界上最幸福的孩子，是他們一出生就有機會接近故事書，想想看，那些書中的人物，不論古今中外都來到了眼前，與他們相識，不僅分享了各個人物生活中的點滴，孩子們的想像力也隨著書中的故事情節飛翔。

不論世界如何演變，科技如何發達，孩子一世幸福的起源，仍然來自於父母的影響，如果每一個孩子都能從小在父母親的懷抱中，傾聽故事，共享閱讀之樂，長大後養成了閱讀習慣，這將是一生中享用不盡的財富。

三民書局的劉振強董事長，想必也是一位深信讀書是人生最大財富的人，在讀書人口往下滑落的多元化時代，他仍然堅信讀書的重要，近年來，更不計成本，連續出版了特別為孩子們策劃的兒童文學叢書，從「文學家」、「藝術家」、「音樂家」、「影響世界的人」系列到「童話小天地」、「第一次」系列，至今已出版了近百本，這僅是由筆者主編出版的部分叢書而已，若包括其他兒童詩集及套書，三民書局已出版不下千百種的兒童讀物。

劉董事長也時常感念著，在他困苦貧窮的青少年時期，是書使他堅強向上，在社會普遍困苦，而生活簡陋的年代，也是書成了他最好的良伴，他希望在他的有生之年，分享這份資產，讓下一代可

以充分使用，讓親子共讀的親情，源遠流長。

　　「世紀人物 100」系列早就在他的關切中構思著，希望能出版孩子們喜歡而且一生難忘的好書。近年來筆者放下一切寫作，接下這份主編重任，並結合海內外有心兒童文學的作者共同為下一代效力，正是感動於劉董事長致力文化大業的真誠之心，更欣喜許多志同道合的朋友，能與我一起為孩子們寫書。

　　「世紀人物 100」系列規劃出版一百位人物故事，中外各占五十人，包括了在歷史上有關文學、藝術、人文、政治與科學等各行各業有貢獻的人物故事，邀請國內外兒童文學領域專業的學者、作家同心協力編寫，費時多年，分梯次出版。在越來越多元化的世界中，每個人都有各自的才華與潛力，每個朝代也都有其可歌可泣的故事，但是在故事背後所具有的一個共同點，就是每個傳主在困苦中不屈不撓，令人難忘的經歷，這些經歷經由各作者用心博覽有關資料，再三推敲求證，再以文學之筆，寫出了有趣而感人的故事。

　　西諺有云：「世界因有各式各樣不同的人群，才更加多采多姿。」這套書就是以「人」的故事為主旨，不刻意美化傳主，以每一位傳主的生活經歷為主軸，深入描寫他們成長的環境、家庭教育與童年生活，深入探索是什麼因素造成了他們與眾不同？是什麼力量驅動了他們鍥而不捨的毅力？以日常生活中的小故事，來描繪出這些人

物，為什麼能使夢想成真。為了引起小讀者的興趣，特別著重在各傳主的童年生活描述，希望能引起共鳴。尤其在閱讀這些作品時，能於心領神會中得到靈感。

和一般從外文翻譯出來的偉人傳記所不同的是，此套書的特色是，由熟悉兒童文學又關心教育的作者用心收集資料，用有趣的故事，融入知識，並以文學之筆，深入淺出寫出適合小朋友與大朋友閱讀的人物傳記。在探討每位人物的內在心理因素之餘，也希望讀者從閱讀中，能激勵出個人內在的潛力和夢想。我相信每個孩子在年少時都會發呆做夢，在他們發呆和做夢的同時，書是他們最私密的好友，在閱讀中，沒有批判和譏諷，卻可隨書中的主人翁，海闊天空一起遨遊，或狂想或計畫，而成為心靈知交，不僅留下年少時，從閱讀中得到的神交良伴（一個回憶），如果能兩代共讀，讀後一起討論，綿綿相傳，留下共同回憶，何嘗不是一幅幸福的親子圖？

2006 年，我們升格成為祖字輩，有一位朋友提了滿滿兩袋的童書相送，一袋給新科父母，一袋給我們。老友是美國國家科學院院士，曾擔任過全美閱讀評估諮議委員，也是一位慈愛的好爺爺，深信閱讀對人生的重要。他很感性的說：「不要以為娃娃聽不懂故事，我的孫兒們一出生就聽我們唸故事書，長大後不僅愛讀書而且想像力豐富，尤其是文字表達能力特別強。」我完全同意，

並欣然接受那兩袋最珍貴的禮物。

　　因為我們同樣都是愛讀書、也深得讀書之樂的人。

　　謹以此套「世紀人物100」叢書送給所有愛讀書的孩子和家庭，以及我們的孫兒——石開文，他們都是世界上最幸福的孩子，因為從小有書為伴，與愛同行。

作者的話

　　我與荷蘭的畫家似乎頗有緣，在寫第一本藝術類童書時，介紹的是 17 世紀的荷蘭國寶「林布蘭」(Rambrandt)，他是梵谷最崇拜的畫壇先人。林布蘭的光影表現技法及對人物實體的特質掌握，對梵谷的繪畫深具啟蒙作用。梵谷的第一份工作是到他伯父經營的畫廊當見習生，亦是最初接觸與藝術相關的工作，他以勤跑各美術館觀摩不同的畫作和大量閱讀相關的書籍，來提升自己對繪畫藝術的鑑賞能力。他曾對自己的弟弟西奧提過，願意用只啃乾麵包的條件來交換獨坐在林布蘭的畫作前細細觀看這位大師的作品……。

　　對於「林布蘭」，可能有許多人仍不知該位先生是何許人也；但提到「梵谷」，相信絕大多數的人都不陌生，他的作品如「向日葵」、「鳶尾花」、「月夜星空」……早成了時下最常使用的商品裝飾圖案，替社會創造出無數的商機，嘉惠民生大眾。

　　「梵谷」是一個荷蘭家族的姓氏。卻因為文生‧梵谷的藝術成就而成為世人皆曉的稱號。此次的「世紀人物 100」系列，有幸為「梵谷」撰寫其人其事其畫，很是興奮。

　　文生‧梵谷的短暫人生，除童年的時光是快樂無憂外，其餘的歲月就像是掉入凡間受苦的精靈，終其一生必須通過重重嚴厲考驗，才得以脫胎換骨重返天堂。

　　文生‧梵谷雖只活了三十七歲，但絕對有資格列入世紀人物的

排行榜。在西方的藝術潮流演變中，無數的派別運動潮起潮落，梵谷的名聲地位反隨著時光流逝而日益崇高，連美國的歌手都以「文生」的故事寫歌，藉著吉他的音弦輕聲低唱這位多難畫家的一生哀怨。

翻查梵谷的生平記事，他的個性屬內向寡言，卻又熱情善良。兩極化的性格使他常衝動行事後又懊悔不已，幾段感情也因自己的一廂情願而空留餘恨。他對中下階層百姓的關懷之心與過度神經質的慈悲，幾乎對自己造成傷害。在擔任礦區傳教士時，連教會都無法接受他那種替代耶穌基督受難的形象，因而使他不得不放棄神職工作。

幸好他有個知他甚深，無怨無悔全力支持他走上繪畫一途的好弟弟——西奧。由於西奧的支持了解，造就了梵谷日後對西方藝術的貢獻而藝術史也因此改寫，甚至還使梵谷成為荷蘭引以為傲的國寶之一。至於兄弟二人之間的情誼亦成為流傳後世的佳話。

文生雖不善社交言辭，倒善用書信來抒發表達自己的感想。生前的數百封信中，絕大部分是寫給弟弟西奧的。尤其他因癲癇症而住進精神病院之時，若非西奧對他不離不棄，不斷支持鼓勵文生作畫，文生絕無法在人世最後的兩年半，達到繪畫創作的巔峰。

十年的創作生命，從最初以粗重陰沉色調為主的寫實主義到巴黎時期的印象派畫風，及至阿爾時期的蛻變成熟。文生的繪畫世界充滿對大自然的激情吶喊，生命的掙扎，以及渴求內心的安定。他是象徵與表現主義的先驅，他的畫不只在色彩上大膽創新，在線條造形上亦全盤巔覆傳統。文生・梵谷以自殺作為結束生命的方式雖不足取，但他對繪畫的堅持態度及對弱勢族群的博愛精神，卻是值得我們尊敬學習的。

寫書的人

莊惠瑾

　　畢業於美國北卡羅萊納州立大學產品設計研究所。曾擔任專利審查委員及大學設計系講師。現居美國與先生、孩子一起過著知福感恩的生活，並從事自由設計及翻譯寫作。

　　童書著作《光影魔術師──與林布蘭聊天說話》、《騎木馬的藍騎士──康丁斯基的抽象音樂畫》為三民書局所出版。

戀戀太陽花

梵谷

世紀人物100

梵　谷

1853～1890

十幅最貴的畫

　　你知道世界最昂貴的十幅畫是哪些？哪些畫家名列這十大排行榜？誰的作品入選最多？

　　據知最昂貴的十幅畫是：畢卡索的「拿煙斗的男孩」目前值一億四百一十六萬美元；梵谷1890年創作的「加歌醫生的肖像」，在1990年以八千二百五十萬美元的價格售出；荷蘭畫家魯本斯的油畫「毆打嬰兒」購買者出資七千三百五十萬歐元購得；雷諾瓦的作品「紅磨坊的舞會」，1990年時即值七千八百一十萬美元；梵谷的「沒鬍子的自畫像」於1998年賣得七千一百五十萬美元；17世紀巴洛克風格天才藝術家魯賓斯一幅未見經傳的油畫「對無辜者的屠殺」，在倫敦的蘇富比拍賣行以四千九百五

十萬英鎊售出；畢卡索的「雙臂抱胸的女人」於 2000 年時值五千五百六十萬美元；梵谷的「鳶尾花」於 1988 年的拍賣會上，有人叫出了五千三百萬美元的天價；畢卡索的「夢」，1997 年值四千八百四十萬美元；塞尚的傑作「靜物」，在 1999 年時已有六千零五十萬美元的身價。

十幅畫中，畢卡索以「拿煙斗的男孩」、「雙臂抱胸的女人」、「夢」占了三幅，梵谷亦以「加歇醫生的肖像」、「沒鬍子的自畫像」、「鳶尾花」與其平分秋色。只是畢卡索的作品在他生前即已受到肯定，不但讓他享有名利雙收的滋味，感情生活亦多彩多姿。相較之下，梵谷的際遇可謂天壤之別，雖說他的畫總是如此濃烈熱情，但用「三餐不繼，窮困潦倒」來形容他那十年的繪畫生涯，應是最貼切不過

了。終其一生，他只賣出一張畫。及至嚥下最後一口氣的那一剎那，仍在期待識畫的伯樂出現……

1

想家的心

　　窗外是唏哩嘩啦珠連不斷的大雨，小閣樓上唯一的窗子，被一個身材清瘦但雙眼充滿著企盼又焦慮的大男生整個占住。陰疏的光線從這大男生的身形空隙中懶散的晃進閣樓內，讓原本就顯侷促的斗室，更顯寒愴。

　　時間已是中午十二點四十五分，肚子雖因午飯時刻已到而咕嚕作響，但鍋子裡剩下的馬鈴薯與青豆是今天的晚餐，若吃了，晚上回來可就真要餓到天亮。只得對扁塌無力的肚皮說聲：「抱歉，委屈你了。」

　　雨似乎下得意猶未盡。

　　「真糟糕！怎麼還不停呢？讓我出去也不是，不出去也不是。」這年輕人是真急了。雙手撐著窗櫺，手指頭不自主的胡亂敲

彈，那零亂快速的節奏，就連不明就裡的人都聽得出他正發慌得想要出去，而且是想立刻出去。

幾聲隆雷後，道路田野已被洗得清爽透澈。換上亮熱如火的太陽出場，讓原本被打得抬不起頭的樹木花草，四處閃躲的行人鳥獸，重新抬頭挺胸，一切回復正常。

梵谷，這個人不像人，鬼不像鬼的年輕人，戴上那頂隨時都會被風吹走的爛草帽，拎著畫架和色澤斑駁的破畫囊，顧不得已抗議許久的肚子，快步朝向一望無際的田野走去，隱身於一群正在辛勤工作的農民之中。

在田裡幹活的農人，對這位常來報到的年輕人，早已司空見慣，他們知道他是個窮畫畫的，老喜歡拿他們工作的樣子當題材。反正不礙事，就由著他畫。不時有三兩位農夫會趁著午休走

到梵谷的畫架旁，看看自己是否也成為畫裡的一部分，順便同他閒聊幾句。

梵谷不是個能言善道的人，那些農戶也不懂他畫得好還是不好。但牧師家庭出身的他，在貧民農戶向他靠攏時，從未冷眼相對，反是因與他們親切攀談而建立了很好的交情。時常三餐不繼的他，能偶爾填飽肚子，打打牙祭，還真得感謝這些純樸的種地人對他適時伸出援手。

「梵谷先生，快來嚐嚐我們的燻肉和剛烤好的馬鈴薯，這可是今年的第一批收成喔！」

「梵谷先生，待會兒回去時，記得順便帶走這些食物，我老婆煮太多了，請你幫忙消化。」

手裡拎的不僅是足夠梵谷吃上好幾天的食物，還有滿滿的真心相待。梵谷心知他們也是靠天吃飯，日子過得比自己好不到哪

兒去，常想婉拒做客，卻敵不過想一沾那種溫馨家庭氣氛的念頭。一直形單影孤的他，望著天上的孤星，頓時好想好想自己的家……

2 童年

「該吃飯了！文生，去叫你爸爸，弟弟，還有妹妹進來吃飯，快點！」媽媽嘴裡嚷著，手上的鍋鏟也沒閒著，身上還背著另一個小妹。

文生在梵谷家應是排行老二，但因前面的哥哥出生不久就夭折，所以他便成了老大，巧的是已夭折哥哥的忌日正是他的生日，這讓他爸媽覺得太不可思議了，而決定沿用「文生」這個原取給他哥哥的名字。隔了二年，媽媽生下妹妹安娜，安娜二歲後，弟弟西奧接著呱呱落地，每當嘹亮的哭聲一起，媽媽忙不過來便叫文生幫忙哄搖弟弟。

二歲的安娜喜歡爬上爬下東翻西摸，望著搖籃裡的小弟弟會哭會笑又會叫，比媽媽做給她的

布娃娃有趣太多了。不管媽媽告訴她多少次：「安娜，這是弟弟西奧，不是玩具，妳要好好愛護他。」可是安娜總忍不住好奇，不是揪著西奧那濃密柔軟的頭髮玩，要不就壓他的小鼻子，甚至趁西奧睡醒睜開雙眼或小嘴張口呼個呵欠之際，小指頭比飛箭還快的戳他眼睛或在他嘴巴裡胡亂撈個不停，常把小西奧弄得嚎啕大哭。這一哭，安娜更覺好玩，倒是文生見狀定會把妹妹拉開，四歲的他比妹妹懂事得多，非常非常愛這弟弟，打從西奧一出生，文生就每晚向上帝禱告，希望西奧趕快長大，好陪他一起玩。

　　文生的媽媽柯妮麗亞生完西奧後，陸續又替梵谷家添了兩個女兒麗思、薇兒，至於老么寇爾則在文生十四歲時出生。

　　梵谷家住在荷蘭鄉下的小村

落——格魯特‧桑德特。老爸西奧多勒斯是荷蘭南方布拉班特的基督教會牧師，為了宣揚上帝的真愛，心甘情願帶著一家人，住在窮鄉僻壤為當地居民服務。從小耳濡目染之下，善良的文生很早就表現出悲憫的胸懷。

安娜雖只小文生二歲，可是媽媽為了調教她成淑女，總要她留在家裡練習女紅，幫忙簡單的家務，至於在野地上爬樹抓魚烤地瓜，騎馬打仗躲貓貓的遊戲，純是男生們的專利。每次文生帶著西奧到前方樹林探險時，她只有暗自羨慕的分。不過老哥很夠義氣，蟋蟀、毛毛蟲、蝴蝶、蜻蜓、樹蛙、天牛……一樣都少不了她的。

「安娜，妳看這隻蟋蟀比兩天前抓的還要大，哪……給妳！」

「哥，你上次給我的蟋蟀還養在罐子裡，現在又多了一隻，

待會兒我們來玩鬥蟋蟀，輸的人給贏的人彈耳朵！」

「不要啦！妳好好養牠們就行了，我得去幫西奧找個箱子裝兔子呢！」

「兔——子？」

安娜的眼睛睜得比嘴巴還大，一聽有兔子這麼可愛的東西，死抓著文生嚷道：「哪裡來的？快帶我去看！」

「噓——，小聲點行不行？」文生用食指在嘴邊比了個一字，示意安娜別鬧。「等一下要是把麗思吵醒，妳哪兒也不能去，媽一定會要妳回房帶麗思玩。」

「好嘛！那你快告訴我兔子的事。」安娜識相的壓低嗓門答應。

「是西奧在林子裡發現的啦。」文生邊說邊往屋外走，手中多了個從屋後倉庫找到的小木箱。安娜緊跟在後。

「我和西奧在前面樹林採莓子的時候，他突然看到草叢間有一隻好小好小的兔子躲在那裡發抖，就叫我過去看。那兔子也看到我們了，可是牠沒有逃跑。西奧蹲到牠面前拿剛採的小莓子給牠吃，牠不理西奧也不吃莓子，全身一直抖個不停。我用手輕輕摸牠，再抱起一看，右腿靠尾巴的地方受傷了，我們猜一定是被別的動物弄傷的。」

「牠傷得很重嗎？牠的家人呢？」安娜問得好焦急。

文生回道：「流了不少血，不過我們已幫牠敷上藥草，休養一陣子應該就會好的。妳看！西奧把我的白襯衣撕了一長條去幫兔子包紮傷口。妳可不可以幫我想法子縫回去，否則媽會不高興的。」

十歲不到的安娜縫衣補襪可是一把罩，毫不猶豫的點頭答應

幫文生補衣服。

　　她繼續追問:「牠的家人呢？你還沒回答我！」

　　「不曉得呀！」文生回道。「只看到這隻小的，其他的不見了。之前有次我帶西奧玩累了，便靠在一株大樹旁休息，原先也不覺得怎樣，但沒多久就覺得背後似有東西在動，我怕是蛇，叫西奧注意一下四周，才一彎身想換個位子，就見到樹洞裡好多隻發亮的眼睛瞪著我們，再一看，哇！是個兔子窩。我們就將剛摘的野莓擺到洞前請牠們吃。」

　　「那牠們吃了沒？」安娜很想知道一窩兔子圍在一起吃東西是什麼樣子，這讓她聯想到自己家人一起吃晚飯時的情景。

　　「有啊！兔媽媽還領著小兔們出來向我們鞠躬說謝謝，然後叫兔娃娃們圍著食物低頭禱告，感謝上帝派遣天使文生與西奧送

食物來，使牠們一家得以享受如此豐盛的食物……」文生促狹的瞅著他妹妹。

安娜一聽，知道老哥在唬她，一掌拍到文生的膀子上。

「唉唷！好痛，妳幹嘛打我？」

「少騙了，要是兔子真會低頭禱告，那我就替你掃十天的院子……。」

二人你一句我一句很快就到了西奧守著兔子的草叢邊。

「你們怎麼那麼慢？小兔子剛才還在哭耶，從你說要回去拿箱子到現在，牠一直在我手裡。原先抖得很厲害，還不時嗚嗚的叫，我一直安慰牠別怕，會幫牠找到媽媽。……」西奧見到文生和安娜出現了，鬆了口氣。三個人七手八腳的用碎葉子和野草把箱底墊得厚厚的，再鋪上一塊從廚房裡帶出來的抹布，希望兔子

能在裡頭舒舒服服的養傷休息。

「喔！可憐的兔兔，我們先帶你回家，等把傷養好後，再送你回來。別怕，我們會保護你，沒人敢來欺負你的……」

小西奧溫柔又堅定的語氣讓文生和安娜心生感動，身為大哥的文生二話不說，抱著裝有兔子的箱子往回走，安娜牽著西奧緊跟其後。

晚飯時間是文生家最熱鬧的時刻。

算算梵谷家的小孩，二男三女（老么寇爾還未出生），加上父母共七口圍坐一起，咿-咿-哇-哇加上吱吱喳喳，吵雜的程度絲毫不輸十哩外的菜市場。老爸在外傳了一天教，說了一天話，回到家只想坐下安靜的吃頓飯。但面對自家這群心肝寶貝，尤其是文生、安娜與西奧滿臉興奮搶著向他報告一天發生的大小事，老爸

再累亦一定是耐心十足的傾聽。若孩子們的行為舉止表現良好，絕對讚賞有加；若表現失當，亦秉著天父之名，諄諄善誘。

　　一家人圍桌而坐向上帝謝飯後，「爸爸……」文生才一開口，安娜便搶著說：「我們今天救了一隻兔子。」

　　「哦──？」

　　「是哥跟我救的啦！安娜只是和我們一起照顧牠而已。」西奧急著解釋，不想讓安娜搶走功勞。

　　文生接著說：「是我們在樹林採莓子的時候，西奧看到一隻小兔子受了傷很可憐，又找不到自己的媽媽，一直發抖嗚嗚叫著。我和安娜就幫他把小兔子帶回家照顧。」

　　「那兔子現在在哪兒？」

　　「我們暫時把牠放在後面的雞舍，想等牠傷好之後再讓牠回

林子裡去。」文生的回答同時也代表了西奧和安娜的想法，做爸爸的對文生懂得如何讓弟妹都有功勞而感欣慰，自然不再多加意見，除口頭嘉獎他們的仁慈愛心是上帝子民的典範外，只叮嚀他們牢記自己該盡的責任。

在那電腦電視尚未出現的年代，晚飯過後不久，孩子們就得早早上床睡覺，梵谷家的小孩亦不例外。全家大小在客廳圍著父親講述《聖經》裡的故事後，便互相擁抱道晚安，上樓回房就寢。媽媽跟著他們上樓，為他們一一蓋被，熄燈關門。

一天就這樣過了。

拖著疲憊的步伐下樓回到客廳，媽媽在孩子爸爸的對面坐了下來，老西奧正坐在專屬的高背椅上準備明天傳道用的講稿，此時的客廳特別安靜。

「親愛的，我想我們該替文

生安排一下就讀的學校了。瞧！這孩子都已十一歲了，村子裡的小學對他來說只是換個玩耍的地方罷了。成天同他弟弟在外頭閒晃，不是爬樹抓小鳥，就是趴在地上看蟲子。這樣白白浪費時間不是辦法，再說，梵谷家的孩子不應埋沒在這裡，該好好調教才對。你說是不是？」文生的媽媽對爸爸提出想要文生到外地上學的想法。

　　文生的爸爸聞而未答，媽媽續道：「你想他是不是也有些藝術天分呢？我收著他的好幾幅素描，有一張是冬天的貓，站在光禿無葉的蘋果樹上發威，氣呼呼的表情真是絕透了；有張畫的是家門前方的小橋墩；還有好些張靜物寫生，還有……哦！他最近送給你的『茅舍』記不記得？我全收在箱子裡。那些畫都很有意思，……」

「這樣吧！先送他去寄宿學校讀書，以後再看他的興趣做安排。」老爸不等孩子的媽說完，便幫文生做了決定。

對一個在鄉下長大的十一歲男孩來說，在寄宿學校的生活想當然是嚴謹刻板，就像一隻自在飛翔慣的野鴿子被關進了鴿舍。課堂上的老師講得再認真精彩，依舊吸引不了文生的注意，窗外的一草一木，一動一靜才是他目光的焦點。好幾次，文生趁著老師寫黑板時，悄悄從教室後門開溜，獨自潛入校園後方的樹林。走到他專屬的大橡樹下，「唰」的一聲，整個人撲躺在厚如毛毯的落葉堆裡，臉上一派的輕鬆滿意……

「哈──，這裡舒服多了。」文生枕著雙手，褲管裡瘦直的雙腿一直一彎的擺著。

回想第一堂的拉丁文，第二

堂的數學，到剛才的自然科學，要嘛！太簡單，因為老爸以前就教過，要不嘛呀！就「霧煞煞」，不知老師所言何物。至於自然課裡有關昆蟲的認識，文生自認不輸給老師，常主動幫老師解答其他同學的問題，而老師也很怕他幫忙回答別人的問題後，又回過頭問更深的問題。

文生對生物的敏銳度可不是蓋的。他宿舍的床底下早積了一堆裁切整齊的厚紙板，紙板上分門別類的以大頭針固定並膠住各種甲蟲標本。每個標本下方均貼著寫有密麻拉丁文學名的白色標籤，有些拉丁文名稱可能連老師都不見得懂。

學校的一切對他而言，是與生活毫不相關的事。

假日一到，寄宿學生全被家長接回家去。

文生一進家門，不僅弟妹全

衝過來圍著他問長問短，連附近的小朋友也成群跑到梵谷家探聽：「學校好不好玩？」「老師兇不兇？會不會處罰學生？」「如果想家怎麼辦？」……

文生成了這堆蘿蔔頭眼中的偶像，不僅爭相找他玩耍，連起了紛爭都要他來評理，不過就是不敢要他帶大夥兒去溪邊玩。那裡不知曾發生過什麼事，幾乎每一家父母都曾厲聲警告過自己的孩子：「離溪邊遠點！那兒不是你們可以玩的地方。」

儘管那溪水沁涼透澈得讓人直想悠游其中，柔滑不沾手的細亮白沙亦讓人抵不住想要把玩的誘惑。岸邊的勿忘我與玫瑰色的水蓮，盡情綻放它們的美麗，愛花的女孩們見著這景緻卻只能由爸媽陪同，站得遠遠的眺望。只有文生可以獨自前往，這是最被其他小孩羨慕的一點。沿路的兩

排房舍裡，閒著沒事幹的老太婆們，成天透過窗紗朝外頭瞧。見路上稍有個風吹草動，便如免費快遞般的傳遍全村。文生為避開村裡老婦的雷達掃描與饒舌，常捨大路不走，繞道而行。由於村子曾是通往比利時邊界的要站，地勢崎嶇多變，在尋幽探勝的過程中常有不同的驚奇出現。他知道最美的野花盛開於何處；討人喜愛的野生動物在哪裡聚居；出谷的鶯聲燕語要在何方聆聽。這位未來的偉大畫家正用心靈的海綿，大量吸取自然界傾倒給他的精華。

　　唯一能與文生分享山林田野驚奇的人，是他短暫生命中最親密的西奧。

　　西奧和文生雖差四歲，卻最懂他的心，兄弟倆之間的手足深情，令誰見了都要心生羨慕。

3 學徒生涯

　　二年的寄宿學校生活，在寒暑假的輪替中結束，文生繼續到另一所學校就讀。

　　一晃又是二年過去，成績雖普通，可是他的法文、英文、德文學得頗為紮實，使他在未來漂泊的歲月中得以派上用場。

　　十五歲的文生踏出校門便沒再回過學校。從他視為桎梏的學籠中解放出來已快一年，無憂無慮的家園生活，讓十六歲的他變得結實高壯，個頭都快追過老爸了。爸媽常為了他未來的出路討論得面紅耳赤，愛子心切的媽媽認為文生還是個孩子，不急著找頭路，留在家裡不但可替代時常出遠門的老西奧幫她做些粗活，弟妹們也都從學校學到的玩意兒。不家裡高興大哥在家領著他們做些小從學校學到的玩意兒。不

過，文生的爸爸可不這麼認為，按照他對孩子們的前途規劃，文生不應該將時間虛擲在這鄉下地方。如果念書不符他的興趣，起碼該去找個事做，為自己的將來及早奠定基礎。

家裡大小事的決定最終還是老爸說了算。文生的媽媽拗不過自己先生的意見，只得讓老西奧提筆寫信給經營畫廊的哥哥——森特，請他安排十六歲的文生到畫廊裡當個見習生。

梵谷家族除了文生的父親終身以侍奉上帝為職志外，其餘幾位叔叔伯伯均是歐洲售畫行業的重量級人物，所有當時的畫家均以自己的作品能在梵谷家族經營的畫廊裡銷售而自豪。

文生的伯父在荷蘭的海牙有一家分店叫「古比爾畫廊」，位在市區中心最高級的地段，文生雖非初次離家獨自生活，不過，

上班掙錢養活自己，可是人生的初次體驗。森特伯父從文生進門放下皮箱便跟他說道：「孩子，從今兒個起，你要學會對自己的人生負責。好好的幹，梵谷家的孩子不管做什麼都要做得像樣，別辜負了我們的期望。」

　　如果是以前，文生定把這話當老掉牙的八股，管他去的。可這次他來海牙是工作非兒戲。老爸在他臨走時還殷殷叮嚀不可因為老闆是自家人就拿喬。也幸好小時候媽媽就訓練他和弟妹幫忙家事，所以從店裡的清潔打掃、倉庫存貨盤點到櫃臺收錢……等，均很快就能上手，做得也比別人賣力。

　　「古比爾畫廊」是一家國際性畫廊，除展售畫家們的原創作品，最主要還是以銷售高檔畫作的複製品為業務大宗。文生每日觸目所及的都是做工細緻的精

品，對鄉下長大的他來說是眼界大開，但也讓他不時納悶為何這堆複製品能賣這麼多錢？

既在畫廊工作，就得對各式畫作有所知悉，否則無法對客人提出的問題，給予應有的滿意答覆。為充實自己在藝術方面的知識，他成了當地美術館的常客。

文生在海牙工作三年後，因表現優秀，被通知要調往倫敦分處。接替他位子的不是別人，正是弟弟西奧。伯父把西奧帶到他面前時，文生簡直樂歪了，一把摟住西奧，「好兄弟，一陣子不見，你可長高不少。」

跟文生一樣，西奧也有著梵谷家族寬闊的高額與濃密的捲髮，直挺高聳的鼻梁與長圓的下巴。但西奧的圓方面孔比起文生稜角分明的臉部線條顯得斯文許多，剛毅與圓融或許註定這兩兄弟在人生際遇中的互需與互補。

　　西奧剛來海牙實習就跟文生跑遍海牙的美術館。文生常跟西奧說：「我們雖是鄉下孩子買不起有錢人的收藏品，但多看多聽多比較，對咱們的藝術美感絕對有幫助。畫廊裡的複製品乍看雖然精緻華美，但那股靈氣，只有在真跡之中才感受得到。」

　　西奧才十五歲，對哥哥這番話似懂非懂，但向來視文生為偶像的他，只要是出自文生之口的話，皆奉為金科玉律。兄弟倆互信互勉的在店裡認真工作學習著，有次伯父在午休時間到店裡視察，見不著文生和西奧，以為兩人一起蹺班開溜，礙於情面未向其他店員詢問他們的去處，獨自坐在敞著門的辦公室裡不高興。心想等兩兄弟回來時，要好好的訓誡一番。其實森特伯父沒注意到櫃臺後方的屏風內，文生正在教西奧翻檢一批新到的複製

畫。一些畫得較粗糙的，他直說懶得多看一眼；畫得很棒卻被裱得一塌糊塗的，便說要挑出重裱才能賣得好價錢⋯⋯。

靜悄悄的畫廊內，「啪噠——啪噠——」連聲巨響突然自屏風後頭傳出。所有的工作人員全飛奔到屏風處探看究竟。

屏風後頭是一處利用角落隔間出來的畫作整理區，空間不算很大。因畫廊座落市區精華地段，租金超貴，為了儘量把展示空間加大，以容納更多的客人，相對自用空間就小。文生和西奧在清點完新到畫作，順手要移掉堆在牆角的無用之物時，工作服不慎碰到擱在工作臺邊正待修補的畫，一個踉蹌，連人帶畫跌進雜物堆裡，連帶波及到剛依序排列整齊的畫。

闖禍的是西奧。他看到屏風口被趕來一探究竟的工作人員塞

爆，雙頰早紅得比他老哥的紅髮還深。文生先拉起狼狽的弟弟，轉身對前來關心的伙伴們說道：「沒事，沒事，只是西奧不小心跌倒而已，請諸位放心。」大夥一聽沒事，便識趣的散去。

拍去西奧身上、臉上的塵灰與不安，文生以輕鬆的口吻安慰他：「好啦！咱們再重檢一次，小心點就是了，沒關係的。」

文生對弟弟的呵護與對工作的認真態度，全進了佇立於後的森特伯父的眼裡，待西奧對店裡事務上手之後，文生便正式調往倫敦。

由於業務上的需要，他常往返於倫敦與巴黎之間。不管倫敦或巴黎，皆是當時歐洲城市的流行指標，但大都市的貧富生活差距，常讓這年輕人覺得窮人應得到上帝更多的眷顧才是。 1873年，二十歲的文生・梵谷可謂是

春風得意的青年。倫敦畫廊的業務因為他的勤奮努力而蒸蒸日上，經理一再給他加薪以資鼓勵。自信與得意讓他連走起路來，都虎虎生風，大家都認為他是未來繼承梵谷家族事業的不二人選。手上有了錢，除寄些回家孝敬父母，也會買些高檔服飾穿穿，讓自己看起來更體面些。當然，一般男孩子在這年紀會如此注重儀表，原因無他，那就是想引起自己喜歡的人的注意。文生戀愛了！但沒人知道。

當他將行李拿進房東羅逸爾太太出租的雅房時，一眼見到她女兒尤金妮，便被電住而無法自拔。

尤金妮小文生一歲，是個全身洋溢著青春氣息的陽光女孩。

倫敦雖是多霧之都，但她白皙的肌膚，圓亮的雙眼，辣妹般的身段及滿臉燦爛的笑容，讓文

生覺得倫敦每天都是暖陽普照的好天氣。每天早晨，最期待的莫過於聽到尤金妮以嬌嫩的嗓音隔著房門叫道：「喂！懶蟲，起床沒？再不出來，你的早餐就進我肚子啦！」

　　尤金妮的個性十分活潑，父親過世後，與媽媽相依為命，住在父親留下的房子裡。尤金妮的媽媽羅逸爾太太十分能幹，為增加收入便將自家後園的空屋裝修成專收附近小男生的幼兒園，讓女兒當現成的孩子王。住家樓上的空房也出租給文生，一來家裡有個男生感覺比較安全，二來見文生工作穩定，為人老實，不至於交不出房租。

　　文生剛搬進來時，尤金妮總按英國的傳統禮貌稱其為「梵谷先生」，待熟悉後，木訥的文生，則常成為她狎弄的對象。

　　白天，尤金妮和一堆小男孩

　　唱唱跳跳，瘋在一起。傍晚，她算準文生到家時間，便躲在大門後，等他開鎖進門，再用快閃功夫嚇唬這楞小子。文生不以為忤，任由她開自己的玩笑。他最愛看尤金妮唱作俱佳，表情十足的向他連珠串砲說道：今天園裡誰把顏料塗得整牆都是；說故事時，誰因憋不住而尿溼褲子；誰和誰又因搶著要她抱抱而吃醋打架……，這些每日重複發生的雞毛蒜皮「大事」，在文生來說幾乎能倒背如流，可是他仍津津有味的含笑傾聽。羅逸爾太太在旁不時提醒女兒要淑女點，別老像長不大的孩子。母女倆把文生當自家人，吃飯時總是說說笑笑毫無拘束，讓離家在外的文生對她們有說不出的依賴，心裡對尤金妮的愛苗，更不由自主的愈長愈高。

　　尤金妮對他的好，令他工作

起來格外帶勁，原本害羞寡言，甚至有點陰沉的他，銷畫業績不斷衝向新高，常是畫廊裡的第一名。

情愫催化所產生的能量，使他工作情緒高昂，縱使因上班而短暫分開，相思之情仍如螞蟻雄兵，齊上心頭。那種期盼相見的亢奮，讓他每天下班便想雙腳長翅飛奔回「家」。文生相信尤金妮一定與他有同樣的感覺，既然如此，何不結婚？他念頭一閃，決心向尤金妮求婚，希望自己在這家裡的身分，不再只是房客而已。

幫忙尤金妮收拾桌上吃過的剩餚之後，文生伸手摸摸口袋裡用業績獎金買來的戒指，心想：「今晚的夜色正美，是求婚的好時候，在後園盛開的玫瑰花圃旁將戒指套到她手上，尤金妮肯定會被我的浪漫感動而答應的。」腦

海隨之浮出早預想過千百回的畫面——當尤金妮的左手被他輕輕握起套上戒指時，明亮的雙眸盈滿熱淚的可人模樣。

文生被自己這念頭搞得全身緊張，喉嚨乾澀兩眼發光。用舌頭潤了潤略抖的雙唇後，直問尤金妮幼兒園內有些什麼需要整修的，帶他過去看看，因只有這樣兩人才有機會到後園去。

「哇！感激不盡，你知道這些小蘿蔔頭幾乎快把整間房子給拆了。」尤金妮背著他一邊洗碗，一邊不加思索的爽快回答。

「牆上的潑墨還沒清乾淨，強尼這搗蛋鬼又在上面添了好幾筆；查理的腳力你是知道的，戶外遊戲玩踢球時，他居然把自己坐的小椅子拿去當球踢，問他為何不和大家一起踢？他說一個球搶來搶去好討厭，椅子是他的，別人不會跟他搶。你說我該笑還

是該氣？哦——，還有風琴旁的窗戶老是拉不起來，就算好不容易推上去，沒多久又滑下來，真怕砸到小朋友的手。還有……」

「知道了！小姐，今晚我有空，等妳洗好碗，咱們就一起過去看看吧？」文生試探性的問她。

「好啊！明天園裡放假，你可以動手修理我剛說的那些東西，平常你上班也挺忙的，媽媽老說別給你找麻煩，不過……」

「不過什麼？」

「不過，如是你自願的話，就不能算是我找你麻煩對不對？」尤金妮狡點的回道，雙手擦乾便出了廚房。

這尤金妮還真是得了便宜還賣乖，文生心中暗忖：等結婚以後尤金妮準欺負他，不過誰叫自己就喜歡她的刁鑽精怪呢？

二人向羅逸爾太太稟明要去幼兒園查看需要整修的地方與東

西後，沿著碎石小徑，尤金妮雙手交叉背後，哼著兒歌，玲瓏有致的左搖右擺緩步漫行；文生緊挨其後瞅著，心臟噗通──噗通──的都快跳出口，畢竟這是他生平第一遭，向自己心愛的女孩表白。

「尤金妮……」文生欲言又止停步在玫瑰花圃前，插在褲袋裡的左手，因緊握戒指錦盒早沁出一手溼汗。

「幹嘛？」尤金妮還沒搞清楚，文生便抓起她左手無名指飛快掏出戒指，以不到一秒的時間直套到底。

「嫁給我，當我的太太好不好？」文生鬆口氣的問尤金妮，他認為戒指已套進去了，她一定會答應，但也暗罵自己怎麼會笨得把應是羅曼蒂克的美夜，搞得如此「凸鎚」。

尤金妮傻住不語。空氣中瀰

漫的氣氛令人尷尬，傻文生還以為尤金妮被他的真誠感召而說不出話。兀自續言:「喜歡嗎？買戒指的時候，並不確定妳手指的大小，幸好有位太太在場幫了我，她說這尺寸跟款式，應該會適合像妳這樣美麗的安琪兒。」

尤金妮雙眼直瞪瞪的向著文生，而文生還握著尤金妮套著戒指的左手自顧自的往下講:「知道嗎？從見第一面起，我的直覺便告訴我，妳就是我文生‧梵谷的新娘。這枚戒指是專為妳買的，瞧！優雅大方的設計多適合妳，它將是我們愛情的見證……」

「喂！文生，你在胡說什麼啊？要我做你的太太?」尤金妮的嗓音突然高了起來，「我看你是喝多了我媽釀的酒，搞不清自己在跟誰說話。」

文生對尤金妮的反應，顯然有點不知所措。

「尤金妮，我們彼此也喜歡對方不是嗎？」他不曉得此刻是否該把她摟進懷裡，「我的薪水雖然不是很高，但經理說等我們度完蜜月回來，還會幫我加薪。我相信我們很快就可以自立門戶。當然，如果妳捨不得妳媽的話，我也樂意邀她與我們同住，就像現在這樣一家三口，以後有了小孩，她也可以幫我們照顧孩子……」

文生又陶醉在自己編織的美夢中，絲毫不察尤金妮脹得通紅的雙頰及怒目。

「見你的大頭鬼！我什麼時候說過喜歡你？難道你不知道我早已訂婚一年多了？」

文生頓覺一盆冰水從頭直潑而下，軟著聲音問：「妳訂婚了？他是誰？」。

「我以為我媽告訴過你，他在你來之前就住你現在的房間。」

「妳媽怎會跟我提這些呢？我住進妳家後，他來過嗎？怎麼我從沒見過他？」文生希望尤金妮所說不是真的。

「我未婚夫住在威爾斯，再過一陣子就要來這兒與我共商結婚的事情，我們還在傷腦筋該給他住哪兒，本想同你商量可否暫時借你房間擠一擠。」

「妳既然知道我愛著妳，那又為何不跟我說清楚講明白呢？」

「拜——託！我一向當你是哥兒們，你要愛我難不成是我的錯？」尤金妮理直氣壯的回他。

文生辯道：「你們這麼久沒見面，恐怕妳連他長什麼樣，都不記得了，還是忘了他吧！我才是妳的未婚夫。」說完，一把拉過尤金妮入懷，對她輕聲低喃：「妳愛的是我，不是他。嫁給我，沒有妳，我不知道怎麼活下去，親愛的……」

　　「啪！」清脆的巴掌聲，在寧靜的夜晚顯得格外響亮，不但把文生從綺夢中打醒，也打掉他與羅逸爾家的友好關係。

　　第二天，太陽探出頭時，原會定時前來喚門的黃鶯，已消聲匿跡。

　　懶懶的下床，慢慢的更衣、剃鬍，姍姍的下樓……才隔一晚，便覺倫敦的濃霧，全湧進文生的房東家，陽光似隱身霧後，不肯現身。

　　餐桌上的早餐豐盛如昔，但凝重的氣氛由羅逸爾太太臉上的表情散出。

　　尤金妮未現身，只有羅逸爾太太與文生一同靜靜吃著桌上的食物，她幫文生遞上一杯剛煮好的醇濃咖啡。若非氣氛尷尬，喝她的咖啡實在是種享受，一杯下肚，神清智醒，整早的工作效率特佳。

　　他想她可能有話要說，而他也有話要向她說。二人對坐啜飲著咖啡，文生等著她開口。

　　羅逸爾太太喝下第一口咖啡後，神色嚴肅的對文生說：「你們昨晚發生的事，尤金妮已經對我說了」。

　　文生不語，想等她說完。

　　「事情發展至此，我想你再住下去，只會徒增雙方困擾，所以請你利用這兩天週末時間，另找住處。下週一開始，你住的房間要清出來給尤金妮的未婚夫，也就是我未來的女婿住，房租差額我會算還給你，別耽擱時間，懂嗎？」羅逸爾太太一字一句，清楚冷峻的傳入文生耳裡。

　　「羅逸爾太太，妳是在趕我走嗎？很抱歉，我辦不到！我知道昨晚我太過粗魯，把尤金妮嚇著了，請原諒我。」文生艱難的說著。

　　兩人的對話沒有結論，但這之後羅逸爾太太是他進餐時唯一見到的人。

　　一個星期過去，文生在畫廊的業績明顯直線下滑，雖然他平日不多話，見到同事朋友一定也禮數周到，可現在的他，目光不再炯亮有神，步伐不再虎虎生風，對相熟的同事亦視而不見，鎮日無精打采，兩目發直。

　　「看來咱們這位梵谷世家的繼承人，有事煩著他喔！」

　　「聽經理說，他好像在計劃結婚的事。不知進行得如何？八成女方獅子大開口，才把他搞得心神不定……」

　　「他要煩的事可多著呢！你想想，結婚是終身大事，姑娘家當然不肯馬虎，我猜開出的條件大概不少，讓這小子沒法應付。而咱們的大老闆一向器重他這侄子，也許哪天這位老兄真繼承他

森特伯父的一切，成了我們的老闆。梵谷家族擁有的售畫產業涵蓋巴黎、倫敦、柏林、布魯塞爾、海牙、阿姆斯特丹……哇噻！不蓋你，真算得上是歐洲最大的畫商。咱們還是對他好一點……」同店的員工們見文生近日表現反常，紛紛竊語猜測。

心有未甘的文生，終按捺不住想找尤金妮攤牌的衝動，在獨自吃過「乏味」的晚餐後，刻意避開羅逸爾太太的視線，隱身至後園角落，等待尤金妮現身。他知道待會兒她會經過這裡，送明早要用的教材到教室去。

窈窕的身影出現了。文生起步朝她走去，喊道：「尤金妮，請原諒我上次的衝動好嗎？可是相信我，我是真心的。」

尤金妮被突然竄出的文生嚇得直往後退，手心直撫著胸口，大刺刺的個性劈頭罵道：「你幹嘛

躲在這兒，差點把我嚇死……如果還想做朋友的話，別再提這件事了。喔！這是你的戒指，它很漂亮，可惜我不能要。」尤金妮從腰間拿出用小棉布包著的戒指遞還給他。

「尤金妮，我那麼喜歡妳！為何妳一點機會都不給我？」

「停！」尤金妮霸氣的止住文生往下說。「我未婚夫 7 月要來，你趕緊去找住的地方吧！我們要把房間騰出來給他用，我想我媽已向你說過了。」

「租約未到期之前，我是不會搬的，雖然我要回荷蘭一趟，但很快就會回來。」文生的拗脾氣來了，他不信尤金妮一點都不愛他。

4 轉　行

　　帶著受傷的心回鄉度假，文生愁眉深鎖，緊閉的雙唇，抿成一彎下弦月。老西奧駕著馬車到車站接他，許久不見的父子倆張臂相擁。

　　「歡迎回來！兒子。家人都很想你哪。」

　　「爸爸！真高興見到你。」

　　老西奧頭戴軟帽，身穿白襯衫、黑背心、黑外套，領口打著蝴蝶結，一如平時的牧師穿著。他事主殷勤，靈修不倦，鎮上居民對他敬重萬分。他與他的兄弟均受過良好的教育，可是二十幾年來，梵谷家六房兄弟，只有他還一直待在布拉班特，過著清貧的日子。他不懂自己為何不能像其他兄弟一樣，在國內具有舉足輕重地位。論資歷，他早可去主

持像阿姆斯特丹、海牙這些大城市的講壇，但卻還留在這小鎮裡。老西奧對外人總笑容可掬，和藹可親，到車站接回文生，沿途還不停的向路過行人點頭致意，父子倆反而沒啥機會說話。

文生的媽早在文生到家前，便把他的房間換上純白乾淨的床單與褥子，挨著窗戶的床頭櫃上，還擺著一大束他妹妹安娜摘自溪邊的各色野花，爭妍怒放似表示對文生的歡迎。現在廚房灶上的起司烙餅及燻肉正滋滋作響，散出陣陣令人聞之垂涎的香味，等著他到家後即可享用。

不管文生年紀多大，在媽媽的眼裡，永遠是她最心愛、最需要照顧的寶貝兒子。

不待馬車停妥，文生一躍而下，飛奔至布滿慈愛笑顏的老媽面前，四臂相環，把頭埋進她的頸肩之間。其實柯妮麗亞對文生

陷入感情泥沼一事已略有所聞，只是不知道實際狀況如何。

家裡除了西奧在海牙沒法回來外，其餘全員到齊。文生的三個妹妹及最小的弟弟依序圍著大餐桌坐下，你一句我一句把氣氛炒得熱呼呼。唯獨文生像個局外人，一頓飯下來，僅重複著「我很好」、「工作還可以」、「媽燒的菜最好吃」這幾句話。三個妹妹只有安娜與他年紀接近而較親近，另二個妹妹麗思、薇兒，么弟寇爾與文生互動不多，從他們懂事開始，文生即不在家，對他們而言，文生只是他們的大哥，寡言而陰沉。

「兒子啊，你若在倫敦過不慣，我可以找你森特伯父商量，把你調到別處。這方面他有絕對的權力。」老西奧以為文生或許喜歡更具挑戰性的工作。

「不要！」文生突然無法控制

的歇斯底里大叫。六對眼睛全望著他。

　　好一會兒，文生回過神，對自己的大聲回話感到不好意思，「對不起！我是說『不需要』，倫敦的工作很好，如果伯父要調動我的話，會自己跟我提的。」他壓根兒不想離開倫敦，因為他與尤金妮的戀情還沒得到結果。

　　「好吧！我們尊重你的意願。」老西奧不再多提。

　　「但願主能引領他……。」老西奧內心祈禱著。

　　他這個做爸爸的雖不像孩子們的母親與他們互動親密，但直覺告訴他，這兒子跟太太柯妮麗亞在某些方面，可能有同樣的毛病。

　　柯妮麗亞出身世家，幾個姐妹也都嫁得不錯。她一直是個知足善良的好女人，任誰見了她都想跟她親近。可是她從第一個孩

子夭折後，情緒起伏很大，常有失控之舉。從遺傳基因來分析，文生患有癲癇症＊的毛病與他母親的家族遺傳不無關連。

家鄉田園的景色一如兒時般空曠幽靜，通往溪邊的小徑已沒人阻擋不能前去。文生像往昔學校放假回家時一樣，成天在外閒遊。昔日捕蟲作標本的嗜好早不足以填補內心的失落感。嗓音不甚好，唱不出失戀的悲情，文筆雖佳，寫出來的卻是一封封寄不出的信。畫畫吧！他在內心深處對自己輕喚著。

幾枝碳筆外加一本速寫本，成了他出門的伴侶，畫了幾張鄉野風景，筆觸雖因久未提筆而略

＊癲癇症　腦部不正常大量放電的現象，發作時常是眼睛往上翻，手腳抽搐，神智喪失且聽不到外界的聲音。一般抽搐的發作都很短暫，過去了就會慢慢清醒，也不表示腦裡面有了什麼新病況。

顯稚拙，倒也還可孤芳自賞，反正他本就沒想給別人看，起碼目前沒有。文生畫的不是景色美醜，而是「心情」。幾天下來，畫畫讓他平靜不少，梵谷家的藝術細胞似乎在他身上開始增生蔓延。只是大家還未察覺，包括文生自己在內。

老西奧內心其實最盼文生能繼承他的志業。古今中外絕大多數的家庭事業均希望由家中長子承襲，文生的老爸也不例外。

趁文生要返回倫敦上班之前，老爸找他陪同前去探視生病的教友，父子倆在路上難得的聊了許多。老西奧不斷遊說他去念神學院，但文生的心還陷在情關裡，根本聽不進任何與倫敦無關的建議。

回到倫敦，租約也差不多到期了。羅逸爾太太說什麼都不肯續約，文生只得拎起被她扔在門

口的行李另覓租處。新房東是個作息十分規律的老女人，每晚八點過後，屋裡便靜得連根針掉到地上都有回音。文生的單相思夜夜嚙蝕著血氣方剛的心靈。按捺不住了，便逕自跑到尤金妮家對街的路燈下，呆望近在咫尺的房子，直到最後一盞街燈熄滅。

聖誕夜前，文生再度到路燈下站崗，望見尤金妮家燈火通亮，人影幢幢，顯然是在開家庭派對。「何不趁過節拜訪的理由去見她一面？」他心念一起，便用手把頭髮約略撫順，拍掉肩上的塵埃，拉平外翹的衣角，自覺整齊之後便跨街前去敲門。出來的正是他朝思暮想的尤金妮，屋裡的歡樂襯得她益發嬌豔。兩人對望有點尷尬，文生緊張得只會傻笑，內心則暗罵自己怎忘了買束花來送她。

屋裡突有男聲向外喊，尤金

妮往裡應了一聲，隨即對文生說：「你走吧！我們之間絕無可能，別再來了。」砰！門關上了。文生連說一個字的機會都沒有。對著緊閉的門怔怔站了好一會兒，他低頭背道離去，尤金妮與他自此是兩個不同世界的人。

失去愛情又被調往巴黎分店的文生，惱怒之心轉向店裡每一位前來光顧的客戶。客人向他請教畫的好壞時，他不再熱心推薦，而是毫無保留的批評一通。以前他是古比爾畫廊的王牌推銷員，現則成了頭號麻煩製造者。終因與一位大客戶發生口角被經理海削一頓後，來個不告而別，氣得經理一狀告到文生的伯父老闆那兒。從此之後文生與畫廊的關係便像被下了魔咒一樣，得不到彼此青睞卻又無法斷絕。

離開畫廊，倫敦依然吸引著文生回去，除了初戀，那兒對他

有特殊的感情。他曾走訪數不清的美術館與畫廊，貪婪的吸取藝術原汁以豐富自身的知識，閱讀知名作家如查爾斯・狄更生※、喬治・艾略特※的文學著作，深為他們的文筆與理念涵養所折服。他還愛看英國版畫家們在《平面設計》雜誌上發表的作品，這些插畫作品對他後來的繪畫生涯，有很大的影響與啟發。

老爸勸文生到阿姆斯特丹念書，他未答應。只要尤金妮未嫁人，他的夢或還有成真的可能。他在離倫敦四、五小時車程的藍斯蓋特找到工作，搖身變為寄宿

放大鏡

＊查爾斯・狄更生　十九世紀英國最有名的小說家，自小家境非常貧困，他衣著襤褸住在貧民窟中，所接觸的都是卑微的小人物。後來，他把這些人的影子逐一鮮明的刻植到《雙城記》、《苦海孤雛》、《塊肉餘生記》和《小氣財神》等作品中。

＊喬治・艾略特　維多利亞女王時代三大小說家之一的女作家，本名為瑪麗・安・依文斯 (Mary Anne Evens)，出生於英國渥爾維克郡的阿伯利鄉間，父親是一位農莊管理人。艾略特是英語世界中最重要的小說家之一，與狄更生和薩克萊齊名。

男校的老師兼舍監，負責教二十幾個十來歲的學生法文、德文、荷文，外加課後輔導及宿舍管理。學校經費不足，只能供文生吃住沒有薪水。文生想去倫敦，希望校長贊助車資，可是不被允許，不得已跳槽到另一間教會學校去教書。

教會學校的學生們也都是窮人家孩子，他們的學費由住在倫敦低收入區的父母們供應。牧師校長常為催繳這些微薄的學費，派文生去倫敦。這正如了文生的意，來回雖辛苦，不過他以娶尤金妮為妻的夢想支持著自己。

校長想試探文生這個牧師之子的宗教底子，找了個機會要他上講壇佈道。文生初試啼聲反應奇佳，他的年輕與熱情替深奧繞口的《聖經》詩句做出簡潔有力的解釋。聽眾們都喜歡這個紅髮寬額銳目的傳道者，這使文生的

信心再現。只是當尤金妮出嫁的消息如晴天霹靂傳入他的耳朵時，他片刻也不願多留的冒雨收拾行李，永別倫敦。

　　在荷蘭的多吉瑞克特城做了短短數月的書店職員期間，文生以研讀《聖經》來安慰受創的心靈。感謝耶穌基督讓他重拾面對生活的勇氣，文生寫信告訴西奧，「……我深深覺得這世上沒有其他的職業甚於教師及牧師……」。他決定接受父親一直以來的建議，做位拯救世人靈魂的傳道牧師。

5 被考試拒絕的小子

　　要當牧師得先取得神學院的文憑才有資格。老西奧付不起神學院的學費，還好文生的另一個伯父——海軍中將約翰尼斯·梵谷，允諾承擔他在阿姆斯特丹的生活開銷。

　　約翰伯父因長期的軍旅生涯使他比文生其他的叔伯們，多了股不怒而威的氣勢，他見著文生便說：「接到你爸媽的信，說你決定當牧師，我真的很高興。」

　　文生回答：「是的，我真希望現在就能夠取得牧師資格，為那些迷途的『羔羊們』禱告，並為他們祈求上帝指引迷津。」鏗鏘有力的語氣裡，似又有點言不由衷。畢竟目前的他除接受家裡為他做的安排外，也想不出自己能做什麼。原先信誓旦旦要以上帝

的使者為終身職志，現到了阿姆斯特丹，也真要為報考神學院而做考前準備了，另一個聲音卻悠悠響起，「神職工作真是你要的嗎？」

「在這兒住下，所有的瑣事交給佣人去做，你只管專心準備考試就行。我已同你姨父講好，請他為你安排家教，指導你的拉丁文和希臘文等必考科目。等會兒你姨父要來見你，你先上樓進房休息，順便看看還缺什麼。我還有個軍事會議要開，得出門了，晚上在家等我一起吃飯，到時咱們再好好聊聊！」約翰伯父的話裡透著不容他人反駁與拒絕的威嚴。

上了樓進到早為他打點好的房間，四下打量一下便和衣躺倒在硬軟適中的大床上。才想趁空瞇會兒，管家就來敲門告知姨丈到了。

　　文生的姨丈史垂克牧師是阿姆斯特丹的紅牌牧師，他服務的教堂位於市區中心，信眾多為當地中上階層家庭，捐獻自然不容小覷。他的衣著比起鄉下的老西奧多勒斯可稱頭多了。

　　姨丈對文生意欲加入傳教行列一事大表稱許，並簡要的告知古典語言學者孟德斯‧德‧柯斯塔先生將於下星期一開始指導他的拉丁文和希臘文。同時，邀他明天到家中便飯，文生的阿姨與表姐等著見他呢！文生有一位表姐叫凱伊，記憶中二人似從未見過面，也沒人料到她會成為文生的另一段苦戀。

　　神學院的考試科目對文生是項苦不堪言的重擔，每天天一亮，即坐到大書桌前低頭苦讀，提筆猛算。希望能讀懂讀熟那些古文怪字的意思與文法，算出那些幾何代數的答案。他不解為何

當牧師非得考這些與民無關的東西，牧師必備的條件不是應以事主不倦，呵護教民為首要嗎？耶穌基督在教導門徒拯救世人的時候，也沒明令規定他們得通過這些令人頭痛的語文和數學啊？真搞不懂神學院幹嘛設那麼多門檻來阻擋有心入世傳教的人呢？

伯父每問他進度如何？他只能說：「尚在努力。」

每天苦讀將近二十小時，累了就站起來走到窗前遠眺帆影點點的海港，羨慕一下成群自在翔翔的海鳥；或啜飲一口涼掉的咖啡，伴嚼著乾乳酪以提神。只差沒像中國古代科舉考試時，以髮懸梁錐刺股的自虐作法來鞭策自己。

文生的資質不在念這些古書，這位天生的畫家根本沒法去做本就不該屬於他的工作。他執筆向西奧訴道：「我這輩子最難熬

的時段莫過於現在……」

只要不上古文課，他和家教老師柯斯塔先生倒是很談得來的朋友。

柯斯塔先生知道這小子的入學考試八成沒望了，便語重心長的鼓勵文生:「……照你自己理智所指引的方向，以勇氣和力量去做你認為是對的事，就算判斷或結果不一定正確，但最重要的是你盡力去做，至於最終的價值，就交給上帝評斷吧!」「信心是唯一可以助你面對將來挑戰的武器，別輕言放棄，不論做哪一行，行行都可以出狀元的。」

受到柯斯塔先生的諒解與鼓勵，他反陷入兩難的困境。想到爸媽、伯父、姨父投資在自己身上的時間和金錢，殷切期望自己成為梵谷家族另一位人人敬仰的牧師，如果放棄的話他們會怎麼想?另方面，典藏在阿姆斯特丹

美術館裡的大師們畫作，吸引著他無數次的前往，他的繪畫細胞與藝術潛能正如火山爆發前的能量，蓄勢待衝。

在寄給西奧的信裡，文生曾提及：「……林布蘭真不愧是我們荷蘭的偉大畫家，我願意以只啃乾麵包的十年時間，換取坐在他的作品面前欣賞……」。

十五個月的苦讀熬到後來仍沒能使文生通過入學考。他知道大家的失望，但他心裡告訴自己：「我想為主工作，但不想只待在大教堂裡對那些有錢人說些美麗的詞藻，也許當傳教士比較適合我。」

別了阿姆斯特丹，文生轉往比利時的布魯塞爾。

文生在這裡獲得福音佈道委員會的入學許可。學費免除，膳宿費少許，三個月後若通過審核即可派赴教區傳道。委員會開出的

畢業條件對文生而言本非難事，但因委員會裡的二位牧師對他有先入為主的偏見，遂讓文生的畢業考沒能如願過關。

話說考試當天，三位評審委員對在座的考生要求一段即席演講。輪到文生了，氣氛卻莫名的沉悶下來。不知怎的，文生的舌頭就是不聽使喚，張口結巴得令人聽得乾著急，兩隻大手在空中快速揮舞得像布袋戲偶的武打動作，卻又無助於加強語勢。

他乾脆將前晚開夜車寫好的講稿，大方攤開在講桌上……

「文生，我們要的是即席演講，難道你沒看到前面同學們做的嗎？」向來就對文生有偏見的布藍克牧師對著他說。

五天之後，所有考生被叫去辦公室等候分派通知。拿到派令的學生們滿臉高興的走出辦公室，唯剩文生仍在等候叫名。對

文生較為照顧的彼得森牧師，好一會兒後才出了辦公室的門把文生喚到裡邊去。

「文生・梵谷先生，很抱歉，本委員會一致認為你的表現未能符合作為傳教士的標準，所以無法給你派令。」說話的正是對文生最不好的布藍克牧師。

「你是說我成績不及格嗎？那該怎麼辦？請告訴我！」文生問得咬牙切齒。

「你可以補考！但不得拒絕即席演講。」布藍克牧師冷冷的回答。

聽到這話，文生氣得不發一言掉頭離去，任由兩隻腳踏過一條又一條的長街，直到運河邊上才停住，他的腦袋被布藍克牧師的回答轟得什麼都不能想。等天際已由蔚藍晴空變成了星斗滿天時，才下意識的看了下腕錶，告訴自己得趕在校舍大門關閉前回

去才行，這才又邁開僵直無力的雙腳往回走。

　　辦公室內的燈還亮著，那個唯一對他友好的彼得森牧師見到文生經過時，把他叫住，「文生……」慈祥的語氣令文生心裡升起了暖意。

　　「聽我說，在比利時和法國相鄰的邊界有個礦區叫波瑞那吉，生活環境十分惡劣，那些貧困而善良的礦民們正需要與期待上帝的福音來指引與慰藉。你是否願意去那裡試試？」

　　「我怎麼去？有資格嗎？委員會不是把我……」文生無奈的回答。

　　「讓我來處理吧！我會寫信讓你父親了解你的情形。希望你的認真熱心能使波瑞那吉的礦民們寬懷。」

6

上帝的使者

　　火車緩慢而平穩的一路朝南開。1879年1月，文生頂著傳教士的頭銜，坐上往波瑞那吉礦區的火車，他的終點站是個名叫瓦森瑟斯的村子。

　　文生出身鄉下平壤之區，從未見過一座座灰黑的煤渣山丘。這兒的山長得像大小不一的金字塔，清一色的濁黑。連天空、房舍都被煤煙給燻成一片青灰。火車愈靠近村落，空氣中的煤礦味愈是濃厚，他的心不由興奮的加速跳動起來。

　　拎著簡單的行李跳下車階，他深吸一口飄著淡淡礦石泥味的冷空氣，照著彼得森牧師寫的地址，朝山坡上唯一的磚房走去。磚房的主人是當地唯一的麵包師傅丹尼斯先生，亦是唯一回信給

牧師，表示願意提供食宿給新任傳教士的村民。

「你好，我是……」文生拿著彼得森牧師的信，跨步進入懸著「丹尼斯麵包坊」招牌的大門。

「唷！歡迎歡迎，你是梵谷先生對吧？」說話的正是丹尼斯太太。她身材中等偏胖，是位滿面堆笑的標準歐巴桑。

「我先生剛巧出門辦事去了，但我們都知道你今天會來，所以他特別交代我，要梵谷先生千萬別客氣，儘管把這裡當自個兒家。」丹尼斯太太熱絡的邊說邊領著文生往後頭走，繞過香味陣陣的麵包烘烤區，材料貯藏室，盡頭有一間加蓋的小房間，是專為文生準備的。丹尼斯太太把它收拾得清爽乾淨，文生一見就喜歡。

「謝謝妳！丹尼斯太太。」

　　文生禮貌的謝過這位歐巴桑，即好奇的探問：「我想知道為何這一路上連個人影都見不到？」他怕她聽不懂，又補句：「我是說村民們哪兒去了？」

　　「全上工去啦！」丹尼斯太太的語氣透著些許的無奈。

　　一月的瓦森瑟斯很冷，不時下雪。文生到的時候天空灰濛濛溼氣很重，陽光已無力的縮在厚雲裡。看天色如此，晚上下雪機率很大，他將行李攤開歸位到衣櫥裡，想趁下雪前四處瞧瞧他的教區。

　　向丹尼斯太太打過招呼後，披上老媽親手縫製的斗篷「出巡」去了。依著丹尼斯太太指引的方向，文生走到一處可以俯瞰採礦口的高地。一會兒工夫，一個接一個渾身黑不拉嘰的工人陸續出洞，乍看活像一堆剛出窩的黑螞蟻，有男也有女。這種冷天

他們的衣著看來單薄而襤褸，頭上戴著磨得快破的軟皮帽，滿臉煤灰與眼白形成的滑稽對比，讓人看了根本不忍取笑。文生的本性原就悲憫善感，親眼目睹這情景讓他的心感到好疼，真希望能立刻為他們做點什麼。

晚飯時外頭飄起了鵝絨細雪，他與丹尼斯一家共享來到此地的第一頓晚餐。丹尼斯家算是村子裡唯一不下煤坑採礦的「特權分子」，他的烘焙手藝與好心腸成了全村唯一供應麵包的來源。大部分的礦工家庭都以粗糧裹腹，買麵包的錢都很緊。他與太太常將當天沒賣完的麵包分裝送到一些饑貧交迫的家庭，他還告訴文生這兒的居民大多長期吃不飽且幾乎都有嚴重程度不一的病痛纏身。

「什麼病？」文生問。

「肺病啊！先生。」

「凡是下坑採礦的人都會得這玩意兒。你想想他們天沒亮就排隊下坑幹活，天黑才從底下爬出來。這村子的男孩女孩到八、九歲就下坑了，二十歲不到全得病。如果沒被洞內高溫熱死，坑道籠車摔死，那就被肺病折磨死。他們過的是畜生不如的日子啊！先生。你說上帝可以幫助他們改進命運嗎？」丹尼斯先生嘆息的問道。

文生答不出話。他要丹尼斯介紹此地的工頭給他認識，他要親訪坑底實際了解瓦森瑟斯的民苦。

第二天一早，文生穿著整齊等著工頭來帶他去礦場。

麵包店門口掛的銅鈴「叮鈴──叮鈴」響起，推門而入的是一位禿頭凹眼，兩肩前斜，雙腿〇型的瘦小男子。

丹尼斯朝文生說:「先生，這

是我的好朋友約克・費尼，礦區的工頭，是本地少數幾個識字的人。」

「很高興你能來這個連麻雀都嫌的地方。」約克握緊文生的手表示歡迎。

丹尼斯先生同約克交談幾句，便拿兩袋麵包交給他們帶上路。

出了奶香四溢的麵包店，迎面一股寒氣令文生全身不由顫抖。地上的白雪正與本地特產融成烏灰不一的雪冰。

「先生，趁你穿戴如此整齊之際，我先帶你去探望一戶人家，把丹尼斯交給我的其中一袋麵包拿給他們，再去那折磨人的礦坑吧！」約克邊走邊對文生說。文生對他的話覺得納悶，難不成在此地「穿戴整齊」是不妥？

崎嶇泥濘的路面，煤渣、枯枝、從冰雪中汩流四散的垃圾與

糞堆交混的惡臭令文生一路掩鼻而行，他瞅了下旁邊的約克，約克神色自若的縮著脖子快步向前。

四十分鐘的步行，兩人說話機會不多，對約克而言，冷天說話很耗能量的，他早上只吃了片乾麵包及黑咖啡就先去礦場報到，再走去麵包店見新來的傳教士，現又帶傳教士到魯克家，然後還要再走去工地，若不省點力，很快就餓了。文生亦非多話之人，兩人靜靜的走著，褲管濺滿污泥，晶亮的厚底皮鞋早面目全非，約克在一棟搖搖欲墜的破木屋前停步，望了下文生，意指地方到了。

門不經一敲便自己咿 —— 嘎 —— 的往裡開。兩人一前一後進了門內，約克叫道:「魯 —— 克 —— ，你的拜把兄弟帶了丹尼斯店裡的出爐麵包來看你了！還

有，咱們新到的傳教士文生‧梵谷先生也來了。」

約克一口氣說完即大咳特咳好一會兒。魯克斜躺在爐火邊，上半身長得畸型，咧著滿口殘缺不齊的黑牙朝著訪客直笑表示歡迎。環視屋內，四面牆縫缺口全用廢木條及破布塞擋著，傢俱活像是由垃圾場撿回的破爛，再稍加修補勉強湊合著用。不時穿牆而入的寒風吹得爐火裡的火苗有氣無力的殘喘著。可憐的採煤工成天與煤為伍卻買不起煤球，只能拾取礦場運煤時掉落的碎塊，拿回家用於燒煮食物及取暖。魯克因工作受傷不得不待在家裡，太太及兩女一男三個孩子全都下坑工作去了。

魯克家與絕大部分的家庭同一模一樣，屋小歪斜而簡陋。屋內除要住人還要養些可以打牙祭的牲畜，可這些牲畜也沒得肥，全

跟主人一樣營養不良。站在散著羊兔排泄物的黃泥地面，屋內濃烈的酸腐伴著腥羶味，熏得文生不由皺起雙眉直想作嘔。魯克行動不便只能指著一把長板凳要文生別客氣坐下說話。文生謝過他便坐下。

約克向魯克說明文生想造訪工地一事，魯克坐直身子像是遇到行俠仗義之士，急著把所有委屈傾吐盡出。「梵谷先生，約克是我們大夥的好兄弟，要不是他處處幫著我們，今天我們可能連挖煤的工作都沒了。對了！約克別忘記替我謝謝丹尼斯，他總是這麼好心的送麵包給我們家，唉！這分人情什麼時候才還得了？」魯克又自怨自艾起來。

文生看魯克的樣子便接嘴道:「丹尼斯先生與約克先生都說你是九命怪貓，歷經幾次坑難都逃過，真了不起！」魯克一聽，火

紅的雙眼像溢滿憤怒的岩漿隨時會奔瀉而下。

「哈！上帝留我的命是要我跟那殺千刀的廠方周旋到底。」他自我調侃的續道：「牧師，來，靠我近點才知道我這隻貓怎有九條命。」魯克伸手朝文生招手要他朝火爐邊靠近些，以展示他身上的紀念品。

他撩起覆在前額的灰髮露出一大塊紅中帶褐的肉疤，「這是十歲第一次下坑時坐籠車翻出受的傷。」然後轉身背向文生，拉起衣服指了指背後沿著脊椎右側而下的肉痂，「這是坑裡木架倒下時鐵釘劃傷後留下的。」回身掀起前面的粗衣摸著四凸不平的胸膛指道：「瞧！這兒一，二，三，四，全斷過，還有左手無名指及小指也再見了。」衣服稍整一下隨又掀開蓋著破布毯的雙腿，「左腳在一次氣爆中壓斷了，沒錢看

醫生，現在不行了；右腳才剛跌斷，拖煤車的時候絆跤的。」魯克說得輕鬆，好似身上的傷是幾百年前的古董，留著展示與欣賞用。

文生看得啞然無言。

「魯克因好打抱不平，常為別人的事跟廠方起爭執，可他的探礦技術一流，廠方便派他到最壞的區域去採最難挖的煤，反正哪裡惡劣哪裡就是他的工作區域。」約克在旁補充說道。

魯克又說：「我們一年到頭全在底下做苦工，能掙多少錢？只要一天不上工就得扣工錢，要是生病或病死了也不會多給一分錢。梵谷先生，你看我們辛苦一輩子仍只能住這勉強遮風蔽雨的破房子，一年吃不到兩次肉。小時，我們想吃肉父母沒能力給，我們去抓小鳥、野兔、野鼠烤來吃，現在我們仍沒能力給自己小

孩吃肉，還重複著上一代的苦日子，絲毫不見改善。從懂事開始就下坑幹活到幹不下去為止，睜著眼的時候在黑洞裡敲呀敲，閉上眼後就被送到另一個黑洞永遠睡下，一了百了。」

魯克的說辭讓文生的心都揪痛了。告別這位九命怪貓即又隨約克直奔礦區工地。約克先帶他到礦工報到的房間，掛鉤上標著工人專屬的煤油掛燈號碼，誰的燈沒回來就表示出事了。續往前左轉到搭籠車的機房，約克與文生一起擠進平常要塞五、六個人的籠車。下道信號一響，籠車像「自由落體」般，順軌快速而下，文生的肚子不由一陣收縮痙攣，坑道寬度與車身只數吋之距，若伸手觸壁肯定折斷，這樣的恐懼還是頭一遭。

籠車停到一個叉口，隨著約克手膝並用的爬向那些黑螞蟻工

作的地洞。不同組的人馬有的挖煤，有的裝車，有的推煤車出洞，男女老小全都一起。因容身的洞口小，沒有通風設備，空氣中全是煤灰。工人們就著螢火蟲般的昏暗光線鑿壁採煤。地底的熱氣加上工人們的體溫將洞裡的空氣混成烏煙瘴氣。文生一身的整齊早就脫得僅剩溼透的內衫，還不時的喘著。至於這些螞蟻工兵，男的全裸著上身，衣服扭成一長條綁在頭上當擦汗巾，女的也只穿著粗布工服埋頭苦幹。

「這一區的工人一天賺兩個法郎，條件是採的量與質都要達到廠方要求的標準。」約克解釋道。

「如果達不到呢？」文生問。

「那就只有做白工啦！一個子兒也不給。」約克苦笑。

再續爬向下下，隱約還聽到敲敲打打的聲音，文生沒有絲毫探

險該有的驚喜卻只有驚嘆，礦工們全背抵著石壁，伸著脖子用尖嘴鋤朝前挖敲。濃重的喘息聲像被鞭笞的牲畜因無力抵抗而發出無奈的嘶吼。文生光看就已受不了這酷熱與濃烈的煤灰空氣，何況正努力掘礦的工人。如約克說的，他相信這一區的工資可能稍高一些，但挖不到足夠的質量還是沒用。

「來這兒！先生，我帶你看全世界最難挖的煤洞。」

尾隨約克匍匐蛇行的文生，因汗水將煤灰帶入雙眼而痛得眨個不停，連前面的約克都快看不見。他想換口氣，但覺自己的一吸一吐像是滿口火焰的地龍，簡直要窒息而斃，他覺得自己置身於古早時代的監獄酷刑室裡。

這是新挖的洞，水還沒抽乾，正透過石壁汩滲而出。壁是溼的，空間卻是火爐的溫度，幾

盞煤油燈芯捲得只留微弱的藍光，約克說這樣很危險，隨時會氣爆出事。文生不太了解會引起氣爆的原因，但知道若發生事故，被派到這裡的工人就會因逃生不及而永遠葬身於此，只有運氣特別好的才能像魯克一樣拖著傷殘的軀體，苟延殘喘的繼續為下一頓飯賣力工作。

文生問約克：「這裡既然那麼辛苦，他們為什麼不到別地找其他活兒呢？」

「梵谷先生，你沒聽過靠山吃山，靠海吃海這句話嗎？我們一來沒錢出去，二來這裡是我們土生土長的地方，俗語說『人不親，土親』，就算能走我們也不願走。水手明知海上危險多不勝多，可一旦上了岸就盼何時能再出航。我們靠礦山吃飯的也一樣，指望的不過是合理的工錢與安全而已。」

別過約克，文生朝著天空猛吸新鮮空氣，跌跌撞撞的走回丹尼斯的麵包店。他不相信仁慈的上帝會讓祂的兒女過這麼可怕的日子，剛剛一定是在做夢。

推開店門，丹尼斯太太望著眼前這位全身沾滿黑灰，像從焦煤堆裡出來的紅髮青年，二話不說領他進廚房，倒了杯加奶的熱咖啡讓他先喝下，又切塊剛出爐的白麵包請他吃，同時還遞上一條溫熱的溼毛巾給他擦去臉上的污垢。文生咕嚕嚕直飲下肚，麵包也吃得精光，唯一沒碰的是那條可以讓他恢復早上神采的毛巾。

「梵谷先生，擦把臉會讓你舒服些！」丹尼斯太太好意的提醒神情顯得呆滯的文生。「不了，丹尼斯太太謝謝妳，我覺得現在這樣很好。」文生的回話令老闆娘不解，但看出他似受過驚嚇，便

不再多說什麼，只為他續了杯咖啡。杯子見底，文生伸舌舔了下雙唇，對丹尼斯太太說：「我想回房休息一下。」

進了乾淨舒適的房間，文生拿出紙筆把今天見到的情形一五一十的寫給一向與他通信頻繁的弟弟西奧知曉，信中寫道：「……瓦森瑟斯絕大部分都是身染肺病與熱病的礦工家庭，他們看來單薄瘦小，又餓又累得隨時會倒下不起……，我真希望能夠幫助他們脫離貧困……，我來這裡的目的是傳揚上帝的福音，但願上帝真能聽到我的禱告，救救祂那些苦難的子民……。」信寫完塞進信封後，文生打開衣櫃將裡頭保暖用的衣物整理放進行李箱，轉身對著鏡裡蓬頭垢面的自己說：「如果我向他們宣揚要知足安貧，自己卻安逸奢華過日，那誰會相信我？」他決定要「後天下之樂而

樂」。

　　文生常用自己微薄的私蓄買些牛奶、麵包帶到造訪的家庭，見到全身凍得發青的小孩或病人，便將帶在身邊的衣服襪子褲子拿給他們穿上，可全村沒衣可穿的小孩多到即使文生散盡自己所有可供修改裁剪的衣物仍是不足。他僅留一件母親縫製的披風裹身及一兩套在佈道時用的衣著。為讓瓦森瑟斯的居民對他沒有距離，他告訴自己一天在這裡，就一天將煤灰留在臉上。他搬離麵包店住處，另行租下一座沒窗又漏雨，位在松林間的小木屋。文生租下它就是要同瓦森瑟斯的苦工們過同樣的日子。他為居民所做的一切獲得彼得森牧師來信讚揚，還答應要幫他爭取加薪與正式職位。文生因彼得森牧師的來信而得到鼓舞，可是事與願違……。

今冬惡劣的氣候與環境已讓這小村莊裡的「黑螞蟻」們快奄奄一息了。外表及衣著像足礦工的文生跑去見一月來此一次的煤廠經理，期能替礦工們爭取一些該有的福利。

掌管此地礦區的經理看起來不像魯克他們形容的那樣是吃人不吐骨頭的冷血動物，知道文生的來意後，極為客氣的立刻將廠裡相關的資料報表拿出，攤在辦公室的大桌上，針對文生所提的問題與要求一一一解說。

「先生，這兒的煤礦開採成本是歐洲地區最高的，我們若要維持競爭力就得想法子降低各項成本，股東們見不到賺頭就會退股，到時候工廠關門，工人就更慘了。」經理和顏悅色的說著。

「那麼工作時間總可以調整吧！他們一天工作超過十二個小時，連命都要送掉的。」

「問題的根源還是在成本的考量。先生，這是變相減產加薪，成本還是變高。」

「這麼說來，礦坑裡的安全措施也是成本考量囉？為了成本，坑裡出事和工人的死亡全都不管嗎？」文生愈說愈氣。

「唉！先生，請相信我，這種存在已久的惡性循環，不是一兩天就可以解決的。我雖管四個廠，但職責是提高生產量，至於加薪一事我何嘗不想，可是公司方面是不達到營運目標，就什麼都甭想，不服的人大可不必來上工。我也常問上帝為何要祂的子民受這苦，慈悲在哪兒？造成這悲慘的局面，難道上帝都視而不見嗎？」

經理的眼神及說辭充滿對上帝的萬分不諒解，文生不知如何回答。

天寒地凍罩得文生在瓦森瑟

斯的佈道及幼兒教學全部停擺，上帝的教誨對饑寒交迫的礦工家庭早成了奢侈品。他口袋裡的錢全拿去買藥品或食物給病人，自己成了苦行僧，每天來回在廢土堆裡撿拾可用的煤渣，一積滿半袋便帶回村中給無煤生炊的家庭。嚴寒磨盡他的體力，因營養不足而染上熱病，但仍抱病到處為村民的衣食而奔走。晚上他獨自在麥稈堆成的床上，用那件唯一捨不得給予的披風將四肢牢牢包住，蜷縮一角挨著小火爐取暖。

春天到了。

居民才享受初春帶來的喜悅沒幾天，礦坑便出事了。文生聽到消息火速趕去現場，只見驚慌的工人從出事地點四散跟蹌而逃。混亂之中，文生抓著一人問道：「到底出什麼事？」

「最底下的坑爆了！接連幾

個也跟著爆……」

「多少人在裡面？救得到嗎？」

「不知道！我們得搶時間。快找志願的下去救人。」

「我可以去！」

「不行！先生，我們要熟手。可以的話，請你留在這裡幫忙安撫家屬。」

工頭們跑進跑出的找人組成救難隊伍。災區聚集聞訊趕來的家屬，全心焦如焚的掩面低泣，等待救難人員從地底下拖出一具具的焦屍，待認出是自家的丈夫或孩子時，無不哭得肝腸寸斷，好幾個因不堪面對而昏厥倒地。搶救工作持續整整一天半。村裡丹尼斯先生店裡及村婦們送熱麵包及水和咖啡到現場，可是誰也吃不下。

文生向正要喝水的救援工人問道：「還有希望嗎？」

那人搖了搖頭。

「挖得到嗎？」

「都埋在石頭堆裡了。」

「知道大約多少人嗎？」

「六十個左右，男女老少。」

「你是說全給活埋了？」文生叫了出來。

「是的。在這地方，已不是第一次了！」工人面無表情的回答。

志願救援隊放下採礦工作繼續下坑挖掘一絲希望。廠方見不到煤礦不願發工錢，連治喪費都不出一毛，並要礦工停止救援重新開工。

文生為罹難者舉行葬禮，並寫信給所屬的教會請求支援。自出事後他沒吃過固體食物，只有咖啡下肚；那些固體食物全送到罹難者的家裡。他把身上所有的東西全分光，自己只套著一塊粗布充當內衣，污穢的紅髮與鬍子

遮掩不了從他身上散發出的悲天憫人光環。沒人嫌他污髒，反覺他像受難的耶穌基督，為大家一肩扛起所有的罪惡十字架。

在他虛弱得站不住腳，以低弱的聲音帶領面對絕望的村民們禱告時，不遠處站著兩位衣冠筆挺的黑袍人士，目瞪口呆的望著他。這兩人不是別人，正是不讓文生通過傳教士資格考的牧師。他們收到求援信件，遂決定親自前來考察文生的實習成績。

兩位牧師不願加入他們的禱告行列，只肯遠站一旁自行低頭默禱。這些「黑螞蟻」在他們的眼裡根本就是上帝不屑照顧的。待文生結束儀式，人群散去，兩位牧師不客氣的朝他身上由頭到腳掃視一遍，忿忿說道:「梵谷先生，你在這裡的行為及所做的一切，到今天我們才看清楚，幸虧我們只給你臨時職位，現在告訴

你，本會取消你的任命，不准再以本會傳教士名義做我們的事了！」連珠砲似的責備後，氣氛陷入一段死寂。

文生回想在布魯塞爾的日子，再看著眼前這兩位盛氣凌人的牧師，麻木得什麼都不想解釋。

文生的去職，並未減少礦工們對他的信賴，但他無力為他們向廠方爭取福利，只能反勸他們繼續回去上工，很顯然，他的用處全沒了。工人們沒再向他尋求精神慰藉，也沒再找他向廠方交涉，見面時禮貌的互問安好，像是心照不宣各自過日。

幾星期過去了，老西奧多勒斯寄信跟錢來給過著行屍走肉生活的文生，要他回家，但他不理，待錢用完不久，弟弟西奧又從巴黎寫信給他，要他用附去的錢重新規劃自己的人生，別在這

鳥不生蛋的礦區窮耗。接到信後，文生心頭空空的在村間漫步。「在還未想好下一步要做什麼之前，我不想讓另一個失敗來找我。」文生在心中對自己如此說道。此時文生自覺是自己生命中的最低潮，只能以大量閱讀作為寄託，比考神學院時還認真。

一天，他的腦袋再也裝不下任何一字時，信步走到礦區外圍的朽木椅上呆坐，見礦工們佝僂著背走出來，突然他有一股想畫下他們的衝動，起身便朝麵包店走去，向丹尼斯太太要了幾張白紙和鉛筆，回到原處，當下畫了起來。

許久未畫圖的雙手在白紙上勾勒出的線條，有點生硬笨拙，麵包屑充當橡皮擦的擦痕，將紙張磨得都快破洞了，他仍聚精會神始終不懈。他向丹尼斯太太買的大圓麵包原夠他兩天吃的，現

因裡頭的麵包心一大半被挖來當擦子，一小半則塞進肚子裡，單一個下午就只剩外面的硬殼了。他把畫釘在牆上看了好一會，籠罩在夜色下的素描，看起來與他牆上其他的版畫收藏，相差十萬八千里。他自語著：「唔！不行，明天再試試或許會好些。」

鬱卒許久的心情，似乎因畫畫而獲得舒展，晚上他躺在床上回想昔日在海牙及倫敦遊走各家美術館欣賞林布蘭、米勒、杜普瑞……等名家畫作時的快樂而莫名亢奮。小寐一番便忍不住下床，他的心他的手蠢蠢欲動。攤開紙筆拿出壓在箱底不見天日許久的版畫收藏品，一遍一遍的臨摹。

晨曦初現，文生穿好衣服，拿了紙筆外加一塊木板往礦區走去。他要用畫筆記錄那些瘦弱礦工的特徵。幾個月來他早已熟悉

這兒的人事物，可是這會兒竭力畫出來的人物比例離譜得可笑。文生發現愈簡單的東西愈不易畫。連續幾天幾星期，文生的雙眼總是在搜尋繪畫的標的物。新的饑餓感磨得他迫切想找懂藝術的人來幫他填飽，可是這窮村子根本不可能。「哦！彼得森牧師，他畫畫的，我可以去找他。」文生待在漏雨的小木屋裡突閃起這念頭。

　　摸摸口袋的錢不夠坐火車，文生決定步行到布魯塞爾找那位對他照顧有加的彼得森牧師，向他請教自己畫作的優缺點。從瓦森瑟斯一路步行到彼得森牧師的寓所前時，文生的鞋開著大口，露出污黃破頂的棉襪及破皮的趾頭；塵土滿身的髒臉及亂髮，令牧師在開門時以為是行乞者，過了好一會才認出是他，立刻親切的將文生迎進屋裡，隻字不提為

何傳道失敗，為何如此落魄不堪，只以同是繪畫愛好者的身分與他討論藝術。

彼得森牧師審視文生老遠帶來的作品。

「我的東西都是在小屋子裡畫的。」文生在旁補充說明，因他忽然覺得自己這幾張畫在幾步之外全變形了。

「你畫的時候太過靠近你的對象所以缺乏透視。」牧師眼不離畫的回答文生。

他接著拿了尺、筆在文生的畫稿上畫上方格，教文生基本的透視技巧並修改他的原稿。

修改過的人物比例雖然較符合視覺上的立體透視原理，但不再是礦工而只是普通人。文生拿出另一張畫與彼得森牧師改過的畫放在一起對照，兩人一起並立注視許久。

牧師開口：「文生，我必須承

認這張修改過的畫，反而把你要表達的某種東西給弄沒了。」他拿起文生放在旁邊對照的另一張，「瞧你這張畫，雖然光線的明暗深淺及透視都不對，可是它有股說不出的力量吸引著我。我喜歡你這畫裡的神氣，你抓住他們的神韻，真的畫得很不錯……，你願意送我作紀念嗎？孩子。」

　　文生瘦削的臉橫笑了開來，他沒想到彼得森牧師竟會喜歡他的畫。

　　聽從牧師的建議回瓦森瑟斯找間大點的房子當畫室，文生向這位亦師亦友的牧師告別時，亦從其手中接過一張火車票及一身的行頭。他知道這不是施捨，所以欣然接受。回到村中他搬到附近另一村落庫斯瑪斯的一間大草屋，有窗戶有地板可供他安排模特兒與取景。一到週末，村子裡的礦民都擠進屋內看這位退職的

傳教士今天在畫誰，大家都樂意當他的模特兒。每天從早到晚不停的臨摹，昔日的執著又進駐到文生的心裡，一連十天只吃向丹尼斯太太賒來的麵包與咖啡而不覺有任何饑餓。

　　他帶著作品徒步走了七十公里路，只為請教有名的法國畫家布瑞東，等站在布瑞東的大房子前時，不知是否因為害羞，一路上支撐他的信心瞬間全失。徘徊了二天仍鼓不起敲門的勇氣，袋內僅剩的十個法郎又已花費一空，只得轉頭再徒步回瓦森瑟斯。不久文生病倒了。沒人寄錢寄信給他，只有村中婦人提著從家中糧食省出來的一點食物輪流來看他。人在生病之際是心靈最寂寞脆弱的時候，文生自然不例外。躺在床上，心中正盤算這一生到底該做什麼的時候，房門口出現一個衣著整齊的年輕人。

7 西奧來了

「老天！是你西奧。」文生望著幾年未見卻時時通信的弟弟，掩不住見面的欣喜而大叫。可是西奧卻因眼前的景象而愣住。西奧西裝筆挺、舉止優雅是位十足的紳士，看得出他在工作上的得意。由於西奧將伯父在巴黎的畫廊經營得很好，伯父對他十分器重。

他大步走向床前，拉了室內僅有的椅子面對文生坐下說道：「老哥，你是怎麼回事？把自己弄成這德性，爸媽要是看見你這模樣，肯定一個氣得心臟病發，另一個傷心得嚎啕大哭。」

西奧的話雖是玩笑，卻也道出家人對文生的無奈與不捨。

「我應該早點來看你的，」西奧用手帕擦去溢滿眼眶的淚水，

吸了下鼻子續道:「好了，告訴我哪裡可以買到吃的東西？你需要補一補。」

幾個月以來，文生的餐桌上第一次出現這麼豐盛的食物。西奧下廚為文生做了蔬菜牛肉湯，煎了牛排、兩個荷包蛋，又將洗淨的馬鈴薯、塗上牛油的麵包擺到火爐上烘烤，杯裡是溫熱的牛奶及一碟切好的蘋果，真虧這弟弟會用文生的幾只破鍋瓢，變出這麼些可口的食物，文生心中有說不出的感動。兄弟倆互望桌上的「人間美食」相視而笑。這一頓，文生吃得好滿足。

文生被西奧強迫躺回床上休息，不一會便沉沉入睡。西奧瞥見一旁堆疊如山的畫稿，順手拿起一張張慢慢審視著。他的目光越過文生的畫稿回到布拉班特的童年……。從懂事開始，文生就帶著他尋覓大自然的奧妙，分享

自然界的驚奇，他的知識源於文生不厭其煩的解說與示範，他的童年因有文生相伴而美好。他需要這個哥哥來充實自己的生命，而這個哥哥在生活能力上的不足亦需要他來照顧。他要把文生帶離這兒，文生不該被埋沒的。

文生這一覺睡得香沉滿足，醒後西奧幫他修剪早已糾纏不清的頭髮鬍子。經過一番梳洗，西奧滿意的笑說：「這才像我記憶中的帥老哥。」

文生向他要了菸絲放入菸斗內，深吸一口再徐徐吐出一圈圈的煙霧。抽菸這習慣是何時有的早已不記得，看到西奧帶來巴黎上等的菸絲，自不客氣要些來解癮。他知道老弟工作繁忙，且自己也沒告訴他生病之事，此次的探訪定有目的。

果然西奧忍不住了……

「哥，我一直崇拜與信任

你，這幾年畫廊給我加過好幾次薪，除寄回家給爸媽，我的錢夠我們合作一番事業。」西奧望向堆在一旁的畫稿又說:「如果你想要做什麼事業的話，我出錢，你出力，等賺到錢的時候再還我，如何?」

文生顫抖的說:「好老弟，你真懂我的心。我想畫畫的念頭已久，但又怕它會干擾到真正的工作，你曉得我已二十七歲了，可到目前仍一事無成。你來之前，我還在想病好之後該去學校教書或是去當店員。現在你這些話點醒我，我想要做一個畫家，我要把看到的東西在紙上重現出來。」

「好，可繪畫是條漫長的路，你要去巴黎、海牙、阿姆斯特丹、布魯塞爾……任何地方都行，只要你有毅力和決心，我都會寄生活費給你，讓你專心作畫無後顧之憂。」

　　有西奧這番力挺到底的承諾，文生不藥而癒，第二天即與西奧連袂離開庫斯瑪斯。兩人一同到布魯塞爾後，西奧引介了年輕畫家安東‧凡‧拉帕給文生，便獨自回巴黎工作。文生暫居當地的小旅館，並申請進入布魯塞爾藝術學校學習解剖與透視的觀念，但他對學院派的傳統教法不以為然，而改靠大量臨摹的自修方式，學習三度空間的立體畫法。而拉帕借他許多畫作供其臨摹，並對如何使用碳筆、蠟筆、水墨，以及水彩等技法，予以指點協助，兩人因此結成好友。

再度失戀

　　1881 年夏天，文生到埃頓與家人同住，老西奧因獲升遷而全家搬至此地。家庭的溫情與滋補的食物讓文生漸現昔日光采。望著老爸西奧多勒斯日益下垂的眼皮嘴角，老媽柯妮麗亞的花白髮鬢及臉上皺紋，文生知道是自己讓他們操心變老的，只希望這回選的行業能安穩走下去，別再使雙親發愁。

　　家裡成員隻字不提他的失敗，任由他帶著畫具遊走鄉間寫生。埃頓的生活步調悠閒，每個人都依本分過日子。閉塞的小鎮初次見到一個好手好腳的青壯漢子，成天扛著畫架，背著五顏六色的大布袋，一會兒出現田野中間，一會兒又見他立於林邊斜坡上，對著白紙塗塗抹抹。他成了

大家私下議論的話題。

　　文生雖愛大自然寫生，但更愛描繪那些辛勤耕種、純樸無華的勞動者，內心希望經由日夜不斷的自修，能使作品更趨完整，不再拖累西奧。當他畫累了，便去讀書；書讀倦了，就去睡覺。日子在忙著畫畫與讀書中交替而過，埃頓的農民漸漸喜歡與信任他，樂於看見自己的工作模樣，或是只有臉、手、背影的特寫，出現在文生的畫紙上。

　　晚飯過後，媽媽對家人宣布住在阿姆斯特丹的姨媽的女兒——凱伊將要帶她的小孩來這兒度假散心。

　　「她的先生不來嗎？」小妹薇兒問道。

　　「哦！忘了跟你們提，妳凱伊表姐的丈夫生病死了，阿姨怕她傷心過度，所以勸她帶孩子暫時離開阿姆斯特丹。」媽媽說完就

上樓去整理客房。文生腦裡浮上曾有數面之緣且相談甚歡的凱伊表姐。他忽然很期待她的再度出現。

　　凱伊帶著她的三歲兒子小約翰來了，文生全家都愛這頑皮又可愛的孩子。每天出門畫畫的文生身邊多了個小跟班。凱伊怕小約翰搗蛋，也常跟著他們出去。出現在林間田野的身影由原先來去匆匆的一個，變成輕快悠哉的三個，彷如快樂出遊的幸福家庭。小約翰在田埂上像隻精力旺盛的猴子，時前時後跑著，而文生的速寫本裡除彎腰掘地犁田的農夫農婦外，又多了滿是各種不同表情動作的模特兒，他打心眼裡愛這孩子。在埃頓的烈陽下，凱伊及小約翰的到來，使文生被尤金妮澆熄已久的愛情火苗又重新旺燃。他渴望安定，一廂情願的打著如意算盤，心想失去丈夫

的凱伊和失去父親的小約翰，都需要另一個男人來填補這空位，他愛小約翰，更愛溫柔賢淑的凱伊，自己現在雖一文不名，但相信以自己的努力不懈，應該很快可以自立養家，他認為凱伊會懂得他的心，也會支持他的想法。文生決定向凱伊求婚。

　　豔陽高照的午後，三人如常的坐在大橡樹下，吃著早上出門前準備好的簡餐。小約翰因一上午的過動，夾滿果醬的麵包未吃完，即靠在文生的腿邊睡著。文生與凱伊很有默契的共同收拾剩餘的麵包與水果。四周安靜得讓人直想找話題敲開悶沉的空氣，文生因躊躇如何開口而整張臉莫名通紅，凱伊則一如往常恬靜不語，仍沉於喪夫悲傷的她，絲毫不覺表弟的深情。

　　「嗯——哼！……凱伊……」文生藉清喉嚨來緩和自己

的緊張。

「有事嗎?」凱伊不冷不熱的回答。

「我想告訴妳,妳和小約翰的到來,讓我深深覺得是上帝恩賜的禮物。」

「快別這麼說,我和小約翰才該謝謝你們全家呢!」凱伊覺得文生有點奇怪。

「凱伊,嫁給我!我衷心請求妳答應我的求婚。」文生此語一出,讓凱伊嚇得雙手掩口驚叫。

「你不要亂說話!這是不可能的,聽清楚!絕——不——可——能!」凱伊說完急急抱起睡意正濃的小約翰起身離開,文生緊跟其後試著解釋:「凱伊,我只是想說讓我們忘記過去,重新開始幸福的生活——」

凱伊的兩腳加速往前,表情由驚恐轉成厭惡並回身狠瞪著文生,口裡迸出:「絕不!」說完,便

奔離而去。

　文生的家人對此事全表反對，凱伊亦帶著小約翰搭當天的最末班車回去阿姆斯特丹。文生不顧家人苦勸，追到阿姆斯特丹的姨丈家，開門見山的對姨丈表示要娶凱伊表姐。史垂克姨丈原以長輩身分耐著性子對他說凱伊並不愛他，但他認為是姨丈和姨媽在中間阻撓。為讓姨丈答應他見凱伊一面，文生不惜以苦肉計相逼，把手放到燭臺上炙燒以明心志。身為牧師的姨丈又驚又氣的把這個拗脾氣的外甥推出門外，聲明與他斷絕親戚關係。渴望愛情婚姻的文生，再次嚐到燒燙燙的閉門羹。

9 海牙學畫

「凱伊事件」過後不久，西奧寫信要文生去巴黎看看，但文生想先去海牙向已是名畫家的表姐夫安東・莫夫討教。

19世紀時期，想成為畫家的兩種入門途徑：一是拜在名師門下，以學徒之身習得獨門功夫，二是進入藝術學院接受完整的技巧訓練。當時歐洲最著名的藝術學校是巴黎藝術學院，學生們一星期畫三次真人模特兒或人體的石膏像素描，同時到羅浮宮臨摹大師級的展覽作品。這些學院派學生的作品常看不出屬於自己的創意個性，倒如同嚴格品管下的工廠成品。

安東・莫夫擅長動物與自然景觀的描繪，是荷蘭灰調畫派的領導人之一。

　　所謂灰調畫派是海牙的一批畫家，喜歡以溫吞和緩的色系，來詮釋他們眼中的大自然。

　　文生開始轉行畫畫以來，作品一直是靠自修式的筆墨素描為主。他到海牙去求教安東‧莫夫的油畫技巧，再經由莫夫從中介紹結識一些主流派畫家。昔日的古比爾畫廊經理得知文生加入繪畫一族很是高興，滿口應允只要畫作達到某種水準，一定優先買下他的作品。這番鼓勵，使文生對自己的未來充滿信心，暗下決定要趕緊加油讓自己獨立，別再靠西奧寄生活費度日。

　　但作為藝術工作者要承受的窮困潦倒，比擔任礦區的清貧傳教士來得更磨人。文生用西奧給的生活費在海牙租下一間畫室，大部分的時間仍是靠自修方式繪畫，只在莫夫有空指點他的時候，才前去請教。畫廊經理則每

兩三星期便到文生住處探視他的新作，他每次看文生的東西都說：「快了！快了！還差那麼一點，你的畫就可以和其他新銳畫家一樣，掛到畫廊展售。多花點功夫，好早日結束西奧接濟你的日子。」

文生開始還對經理的話深信不疑，常忍饑挨餓將錢省下買顏料或請模特兒到家裡讓他作畫。莫夫教會文生用水彩及油畫的技巧，文生的伯父得知這個侄子已轉行當畫家，特地前來探訪並買了幾幅他的素描小品。為鼓勵這個侄子，伯父對文生保證只要有好的作品，肯定收購。

伯父是荷蘭最成功的畫商；莫夫是執畫壇牛耳的重量級前輩；畫廊經理是主宰畫家前途生殺大權的經紀人，全對文生說水彩的透明質感可使人呼吸到畫作裡的空氣。文生尚處摸索階段，

對他們的建言不得不聽，但對水彩畫的單薄感，始終難以全盤接受，認為它無法充分表達自己對主題的感情。而向來被稱為「一管顏料一塊金」的油畫顏料又這麼不經用，三兩下就擠光，還塗不滿他的畫布。

每次西奧寄的生活費尚未到手，錢又因買材料而無米可炊之時，文生就以猛喝水的方法把肚子撐到飽脹為止。已經兩天只灌水沒吃任何東西的文生，雙眼直冒金星，手腳發軟的拿著用伙食費換來的油畫作品，刻意等到午茶時間到莫夫家想請他指正，順便看看是否吃得到表姐吉蒂的點心。他要表姐去問忙於新作的莫夫可否抽空見他？表姐連門都沒讓他進便要他改日再來，因莫夫剛交出一幅大尺寸的作品，累得人仰馬翻誰都不見。文生不好再說什麼，轉往另一街道的畫友住

處請求金錢上的支援。

「我若把錢借你，就是扼殺畫壇的明日之星，你愈餓愈苦就畫得愈好……」文生的有錢畫友振振有詞，毫無解囊救窮之意。

「這是哪門子歪理？」文生心裡氣得牙癢癢，懶得再跟他耗下去。

借不到填肚子的錢，但待在那豪華畫室的幾分鐘時間，畫友的作品又讓他學到不同的思考與表現模式，一度忘卻被餓蟲啃蝕全身的感覺。

勉強走回住處，文生倒在凌亂不堪的床上，他的胃因久未進食而疼痛，身上發著高燒、囈語不斷。不知多久，一個骨瘦如柴但腹部隆起的女人推門進來，她輕手輕腳的幫文生換下髒衣，蓋好被子，弄了塊冷毛巾覆在發熱的額頭。再一會兒，出門帶回一罐牛奶及麵包，扶起不知自己身

在何處的文生，一口一口的吃下。

昏睡一天一夜的文生燒退後，睜眼看到西恩正坐在椅上幫他縫補外套的破口；女兒則乖巧的坐在地上，自得其樂的把一堆擱在畫架旁的顏料空管，當積木般的排列組合。

「妳什麼時候來的？」文生從床上坐直問她。

「昨晚。我幫人家洗完衣服後。」

「西恩，我今天沒錢請妳當模特兒，因為我的薪水還沒到。」

「我沒說是來當模特兒的，反正我也沒事，就過來看看吧。」

西恩沒提牛奶麵包的事，她覺得這個只照顧別人卻不會照顧自己的男人，從酒館見面的那天起，就成了自己和肚中小孩的恩人，她應該回報他一些。

文生與西恩的邂逅就像一般

連續劇的開場。一個是靠弟弟每月寄生活費，努力為自己繪畫前途尋出路的窮小子；一個是身兼洗衣婦及援交妹的未婚媽媽。兩人在某個寂寞的夜晚，不約而同坐在廉價酒館裡喝酒解悶，因同病相憐而成為朋友。從那晚起，兩人過著似朋友又似夫妻的日子。西恩平時與母親及不務正業的弟弟同住，母親在家幫她帶女兒。暇時，文生常權充小女孩的爸爸，陪她嬉耍，讓西恩可以抽空為肚子裡快出世的小貝比縫幾件小衣服。初識西恩時，文生曾問她肚中孩子的父親在哪？她瀟灑的說：「只有天曉得孩子的爸是誰？我還有個五歲的女兒在家，肚子裡的是第二個，我媽也是這樣生下我跟弟弟兩人。」文生便不再多問。

莫夫與畫廊經理對文生作品的看法一致，認為他是可造之

才，但總缺少些符合市場需求的條件。文生的筆觸矯健充滿爆發力，可在莫夫眼裡，文生的畫與荷蘭灰調畫派格格不入，從開始不厭其煩的指導到後來乾脆對他說：「……放在角落的石膏像借你帶回去，依繪畫的基本法則直畫到熟練為止……」

　　文生對他激動咆哮：「我才不幹！要我畫石膏模型，除非等到沒有活人可畫……，一個畫家應該以自己親睹的事物為憑，而不是只會依樣畫葫蘆……」他不在乎自己的畫被批評為誇張扭曲與厚重，他只想繼承田園畫家米勒的精神，畫米勒也能了解的東西。

　　石膏像被文生當場摔碎一地，也摔碎他與莫夫的關係。畫廊經理再度去檢視文生的進度時，卻因說法與莫夫相同而使文生大為光火，指著經理鼻子亂罵

一通，氣得一心想幫他的經理掉頭走人。伯父亦從經理那兒得知文生與一位懷孕的妓女同居並打算娶她為妻時，寫信警告他：「……如果你的生活不檢點到影響聲譽的話，我將撤銷買畫的承諾……」

在埃頓的老爸老媽得到通報，要西奧趁出差之際到海牙一探究竟。大家對文生的作法全覺匪夷所思。

西奧在文生的畫室見到西恩，雙方禮貌寒暄一番，西恩便藉故出門把「家」留給可能需要長談的兩兄弟。待門一關上，西奧即開口：「我來這兒的主要目的是想知道你的打算。」

文生自顧自的抽了口菸說：「西奧，西恩與我一起，是相互依賴，我不覺得降低身分或辱沒自己。這種助人人助的快樂，讓我重拾自我，跟她一起，對我的

藝術創作幫助很大，不管眼前或未來的生活有多少憂慮與困難，我都樂於面對。但我答應你，在自己的經濟能力未能獨立之前，絕不結婚。」

文生的保證使西奧稍稍安心，他同情哥哥的處境，了解哥哥對藝術的執著，對感情的渴望。難得兄弟相見，文生要西奧看他的作品進度。西奧是個目光精準的鑑賞者，他堅信自己的哥哥定會成為偉大的畫家。但對文生畫作裡的用色沉滯厚重，始終說不上喜歡，仍覺處於蛻變的階段，尚未進入成熟境界。

看完所有的畫稿，西奧說：「如你覺得現在只有油畫的色彩可以表現自己，那就放手去做吧！等畫得稱心上手了，寄給我幾張，或許可以幫你在巴黎找到買主。」這話對文生真是一針及時的強心劑。隨後兩人齊到材料行

添購文生的畫具與顏料，一路上有說有笑，對路人因他們衣著懸殊而投來的好奇眼光，全不以為意。

有西恩相伴，西奧支持的日子，文生的繪畫速度像加足汽油的跑車，向前全速疾駛，他希望能儘早自立，以對西恩、西奧二人有所交代。但正常的家庭生活似不適合作息不正常的文生與西恩兩人。

文生想傾注全力於創作，遂把家庭瑣事交給西恩。西恩竟不耐文生的專注與不管家務，常丟下啼哭不已的小嬰兒自己外出。又以生活所需為由，在金錢上對文生需索無度。她理直氣壯對文生要求將西奧寄給「全家的生活費」優先供她支配使用，如有多餘才可去買繪畫材料。文生則企圖說服西恩，兩人應為早日實現理想，暫時忍受眼前在生活上的

拮据。每次她和文生為錢爭吵而負氣回娘家時，她媽媽總慫恿她離開這沒啥利可圖的男人。西恩開始流連煙酒之窩，重操舊業徹夜不歸。文生視西恩的女兒及剛出世的兒子如親生，常苦撐著因精神過度耗損的病身，善盡做「爸爸」的責任。

原以為會是美滿幸福的家庭生活很快就變調，文生的油畫進展緩慢，寄去巴黎給西奧的作品遲遲不見回音，生活開銷老處於寅吃卯糧的緊張階段，有形無形的種種壓力，讓文生與西恩決定結束這段有實無名的夫妻生活，各自追求自己的天空。他把所有的東西留下給西恩與孩子，獨自帶著作品與從未有的平靜之心，搭最末一班火車離去。

10 在紐能的日子

　　北荷蘭的尊倫斯是個荒野遼原，很適合文生一無所有的心境。他在當地消磨了好幾個月，用暗沉的色調，不明顯的抽象造形，與勁道十足的筆法，畫遍鄉下的貧農與瘠壤。

　　老爸來信邀他到新調任的教區——紐能，與家人相聚。

　　風塵僕僕的回到新家，媽媽見了這個老讓她操心不已的大孩子，滿臉鬍子的滄桑落寞，心疼他為渺茫前途所付出的代價。大家對文生在海牙所發生的一切全予包容。

　　文生本只想停一段日子就走，爸媽說他可以愛住多久就住多久。其實文生也想住下，紐能的居民大都以編織與種馬鈴薯為生，安貧樂道，是他寫生的新對

象。

文生寫信給西奧:「……這裡的人,白天雙手掄鋤辛勤種地,晚上用同樣的手,老實認命的吃著餐盤中自己掙得的食物……」

荷蘭一向以寫實的室內景象繪畫著稱。文生想創出另一種典型,以真實描述中下階層人物的心靈世界為主軸的表現方式。

新的牧師宿舍不大,家裡沒法騰出空間給文生當畫室。環目四望,老西奧提議:「屋後的獨棟小磚房原是洗衣間,我們可以改造成你的專屬畫室,當你需要安靜作畫時,就不怕受到干擾。」這主意獲得全家首肯,於是家中三個男人,老西奧、文生,加上小弟寇爾合力進行改造工程。先將屋內溼霉之氣用火烘乾,再將整塊泥地鋪成木質地板,然後在門牆上開二個大窗讓光線充分灑進,搬進桌、椅、床、櫃,還有

畫架、畫稿。父子三人對聯手改建的成果十分滿意，文生心想這下應可安心的做個荷蘭的米勒或左拉。

他每天很早起床，田間、織布坊常是工作一整天的地方。文生和紐能的居民很快成為朋友，他們不在乎工作時讓文生在旁作畫，這些免費模特兒的手和臉早不知用去文生多少紙張與畫布，文生為表謝意，常會帶些媽媽烤的餅乾或西奧寄的煙草給讓他作畫的小孩或老人。

不同的人物畫多了，表情線條已能收放自如，但色彩總不能一成不變。秋收季節，徐徐搖曳的金黃麥浪與薯田是文生鑽研色彩調配的最佳試驗場所。以紅、黃、藍三主色，調出的不同冷暖色調，與二主色混合出的第三色效果，常讓文生有意外的驚喜。由藝評家查爾斯‧布藍克規劃整

理出的《色彩系統》與《繪畫蝕刻原理》，是當時許多藝術創作者必定參考的工具書，文生自不例外。理論加上實地演練，使他對著畫布傾潑的熱情愈加濃烈，為保畫面的原始構思，從畫筆沾上顏料對空白畫布刷出第一筆起，都是一氣呵成不再修改。

立於田野作畫的文生有好一陣子老覺得有人在背後看著自己，每當他轉頭回望時，卻一無所見。連續幾次下來搞得文生無法專心，想揪出那個玩躲貓貓的人。

他假裝畫累走進樹叢方便，伺機靜候主角現身。不待三分鐘便見到一位穿著白色連身衣裙的褐髮女郎輕步朝畫架走去，用手好奇的輕觸畫布上的色塊。文生怕驚嚇到她，便不動聲色的起身站出，柔聲問她：「請問妳是喜歡我的畫？還是故意開我玩笑？」白

衣女郎一愣，一字也沒說，便快速跑開。過兩天，被監視的感覺又從後面襲來，文生禮貌的請她與自己聊聊，她告訴文生，自己是白格曼家的女兒名叫瑪歌。

「哦——妳是我們的鄰居嘛！」文生一副「原來妳就是白格曼家的女兒」。曾聽爸媽說過白格曼家的女兒們因繼承死去父親的遺產，個個都很有錢，但都是脾氣古怪的老小姐。白格曼太太深怕別人要娶的不是她女兒而是錢，所以不讓女兒們結婚。

瑪歌的年紀比文生大幾歲，她不在乎文生令人爭議的愛情紀錄，對他一心付出。向來是愛情敗將的文生與富家千金瑪歌的戀情公開後，反對最激烈的當屬一門怨女的白格曼家。紐能的居民也覺沒有正業的文生配不上白格曼家唯一的天使——瑪歌，她是眾姐妹中最令鎮上居民同情喜愛

的一個。兩人的戀情膠著，見面不易，後因文生的媽媽意外摔斷腿，醫生又沒把握醫好的當下，文生以在礦區練就的醫護功夫，將媽媽的重傷照顧至痊癒，令居民對文生完全改觀，私下認為這小子起碼「事母至孝」，雖他與瑪歌的愛情不被看好，但也不再當面對他冷嘲熱諷。

兩老對文生與白格曼家的婚事不表支持，原因仍是無力養家。文生說瑪歌不要他負擔養家，她自個兒的錢足夠一輩子生活無虞。兩老不再多說，讓兒子去處理自己的終身大事。

提親一事在白格曼家掀起驚心動魄的大風暴。文生一人舌戰五個女人，你來我往的尖酸刻薄字眼與此高彼低的漫罵聲浪，將挑高偌大的客廳震得嗡嗡作響。白格曼太太痛斥文生自不量力，對瑪歌則厲聲警告一旦做出有違

家聲的醜事，名下的財產立即被取消。文生被這幾個女人的高分貝轟得無力反駁，最後奪門逃出。一旁的瑪歌敵不過自家人的禁令，只能孤立無援的靠在椅背上，泣聲痛哭上帝對她的不公。

趁家人不注意，瑪歌偷溜出來與文生會面。文生勸瑪歌跟他一同離開紐能到巴黎去。瑪歌含淚點頭不語，緊擁文生好一會才離去。文生以為她答應了，便想在離開紐能之前把自己對詮釋勞動者的作品，告一段落。但他等到的不是瑪歌身無牽掛的來找他，而是她服藥自殺的消息。無辜的文生成為眾矢之的，為讓父母弟妹安心度日，他搬到遠離眾人的教堂看守人住所，過著遺世孤立的日子。

3月，老西奧多勒斯因中風過世，西奧回來奔喪，兩兄弟再度秉燭夜談。

「你說要竭盡所能的把我的畫賣到巴黎，怎麼這麼久了，一點消息都沒有？」文生對西奧頗為不悅的說。

「你以為我不想賣掉嗎？老哥，我每次熱心推薦你寄的畫給那些鑑賞家看，可是他們……」

「你明知他們的意見根本不足取，別再跟我提這碼子陳腔濫調。」

「是啦，我是不該這麼說，但古比爾畫廊裡掛滿各式各樣的畫作，出錢買畫的顧客大都要買已成名畫家的作品，來彰顯自己的身分與品味；尚未成名的佳作，很難讓他們多看一眼。如果我被升為經理，就要想法子闢出一個專展新銳畫家作品的展場，尤其是『印象派』的東西。」西奧語氣溫和而堅定。

「印象派這名詞我好像在藝術雜誌上見過，他們是些什麼

人？畫些什麼？」

「一群跟你一樣對藝術充滿狂熱理想，但作品又還不被普遍認同的年輕人。他們每個都很酷，要想知道細節就來巴黎，我介紹你們認識，他們對你的作品評價蠻高，我想你也會樂於與他們交流。老哥，該是去巴黎見識的時候了！」

「聽你這一說，我倒真想去見見他們。不過，得把這裡的工作做完才能走。」

文生給自己一個月的時間，把自習而得的色彩與人體描繪集結成代表作──「用餐的五口之家」（後被廣稱為「食薯者」）。開始，他坐在人家的飯廳角落實地取景，狹小的室內使他與對象的距離太近而比例不對。回到畫室再仔細打量，全不是他要的感覺，撕毀的畫布及畫紙從床角堆到床上都是。直到用暗灰，慘

綠，土黃，灰白……調畫出斑污的泥牆，昏黃的油燈，鋪有泛白亞麻布的木桌，及全家分食熱氣騰騰的馬鈴薯、黑咖啡等那股安詳知足的情氛才罷手。他自覺幾可嗅到畫面中的鹹肉、油煙，與馬鈴薯甘香的味道。

除「食薯者」及一部分的畫稿外，文生留下大批的素描與油畫請媽媽代為保管，便動身去比利時的安特衛普，希望能與那裡的畫家們相互切磋交流，順便把作品拿到畫廊兜售。只是昏暗滯重的色調，近乎醜陋的農家面貌，未能提起買家購買的慾望。他在當地的幾個月勤訪美術館，發現魯賓斯與豪斯的巴洛克式鮮明用色與草圖式筆觸。又在碼頭的店家首次見到跑船的水手帶回的日本浮世繪版畫。這些被商人視若商品包裝廢紙的東西，在文生的眼裡可是無價寶貝。日本版

畫的色彩繽紛，設計簡單，強調輪廓線與平塗方式使文生愛不釋手，瘋狂搜集了四百多幀浮世繪版畫。

他覺得自己實在該受些正規訓練，便以隨身的作品申請進入藝術學院進修。學校讓他從初級班開始，但這脾氣火爆的年輕人受不了老套教學，又再度與教授大吵一架，頭也不回的直奔巴黎。

11

巴黎與印象派

「巴黎，我來了！等了這麼多年，我終於又來了。」文生推開公寓的窗子，傾身向外深吸一大口氣。

「待會兒去畫廊時，你跟著一塊兒去看看，下午則約些朋友給你認識認識如何？」西奧說。

西奧已跳槽到「鮑梭與瓦拉登畫廊」擔任經理，昨晚他與初到的文生聊至凌晨五點。睡意仍濃的他正坐在小餐桌前藉喝咖啡趕走睡蟲。這間套房式的公寓，住一人剛好，住兩人則連走動都得注意。

「當然好啊！我的經理大人，我已迫不及待要去見識那些印象派的畫。」

做弟弟的深知哥哥的急性子，快快收拾桌上吃剩的早餐便

健步朝向蒙馬特大道走去。

　　蒙馬特大道的兩旁是一間接著一間的高級商店與百貨公司，看來繁華而體面，鮑梭與瓦拉登畫廊亦躋身其中。

　　印象派的作品因有西奧的支持，被掛在畫廊二樓中庭展出。西奧一進店內就到辦公室著手處理堆在桌上的信函，要文生自己隨意瀏覽畫廊內的佳作。

　　「待會兒告訴我你的想法！」西奧意有所指的向文生說。

　　踩上往二樓的階梯，文生憶起昔日在古比爾工作的點滴，不禁感嘆世事多變。

　　「天哪！我在瘋人院嗎？」文生被牆上一片明亮鮮嫩的畫作驚呆了，不斷揉著雙眼一看再看，那絢麗斑斕的色彩與他向來熟悉的棕灰色調完全背道而馳，畫面上跳動的是一筆筆用色飽滿分明所產生的自然節奏。他細心研究

每一幅作品，具暗示性的細部表現、色彩、光影、線條的掌握，全融成眼睛在自然中看見的那樣。這些畫家不僅畫光和影，連空氣都被捕捉進去，他赫然發現經由光影與空氣才能見到景物的真實生命，而這是學院派根本做不到的。

這番震懾讓文生急衝至辦公室對正在低頭疾書的西奧嚷著：「我要見他們，快帶我去！」。

西奧老神在在頭也不抬，好像早就算準文生會有如此反應，「怎麼樣？帥呆了！對不對？」

「你為什麼不早告訴我？你為什麼不早叫我來巴黎？你為什麼讓我浪費那麼多年在畫那些死板板的廢物？你為什麼……」文生一連串的為什麼問得好沮喪。

「西奧，我得從頭來過，以前畫的都是錯的……」

「胡說！你已有你自己的風

格，如果你太早來巴黎，可能就此淹沒於巴黎的各式流派，成為盲目時尚的追求者，沒有屬於文生‧梵谷的畫風。」西奧盯著文生接著說:「不要畫別人的東西，不要做潮流的追隨者。一個印象派畫家就是忠於自己眼睛所看到的印象，若說你的畫要加強什麼，那麼不妨在光線和色彩上想辦法尋求突破吧!」

　文生經西奧介紹到科蒙畫室學畫。這畫室提供各種人體模特兒給畫家實地臨摹，收費不便宜，老師的批評亦十分嚴屬，沒多久文生便不再出現在那裡，不過他在那兒結識了畫「紅磨坊」的羅特列克。這位上半身結實得像牛，下半身只剩姜縮的兩條細腿，出身貴族世家的獨子，雙腿因孩提時期的意外，得靠挂杖才能行走。優渥的經濟環境讓他不需為三餐發愁，可恣意過著放蕩

不拘的生活，唯有繪畫是他的精神寄託。他跟文生開玩笑說如果身體正常的話，可能就待在土魯斯繼承老爸的伯爵席位，跟著皇帝到處騎馬打仗去。

羅特列克擅長描繪舞女、小丑和妓女這類所謂中下階層社會的人物百態，與文生一直以勞工農夫為畫題對象，頗有異曲同工之妙。他們都是依自己親眼所見的一切，以客觀的角度描繪出來，不含任何道德批判。

文生在很短時間便因西奧與羅特列克的介紹，而認識了一大票印象派畫家。如畫「日出」的莫內、畫「芭蕾舞女」的竇加、畫「大溪地土女」的高更、畫「大碗島週日午後」的秀拉、畫「靜物」的塞尚、畫「盧昂街景」的畢沙羅、畫「沉睡的吉普賽人」的盧梭、畫「船上午餐」的雷諾瓦……。

其中秀拉的表現技法，已由熟知的印象派蛻變為自創的點畫派，他的獨特之處，除了用自然光的七色作畫外，還將七色以「點」描在畫布上。若只局部放大來看，一堆重疊的色點根本看不出在畫什麼東西，但站到一定的距離再看，所有的色點所呈現出來的耀眼、清新，不是其他畫法所能比擬的。

受到這群印象派朋友的影響，文生想當然耳急於成為印象派家族的一員。他用色方式不再是自己獨有的幽暗色調，而是百分百的印象主義，畫題取材亦由都市寫景替代勞工貧民。

西奧看著文生的新作，皺著眉對他說：「老哥，有沒有搞錯？你是文生‧梵谷，不是高更也不是秀拉或羅特列克的分身耶！」

「你是說我畫得不好？」

「你畫的東西可以取名為

『印象精選』，瞧！構圖裡看到的全是集秀拉、塞尚、高更、羅特列克的畫風而成，你『摹仿』得可真徹底」。

每晚西奧下班回來，文生已等著他為當天完成的畫進行唇槍舌戰。每晚的疲勞轟炸及比狗窩還糟的公寓，就算西奧有再好的脾氣，都快被文生給磨掉了。只想趕快搬到另一間大點的公寓，好讓彼此有獨處的空間。

夏天的巴黎熱得大家都泡在咖啡店喝冷飲直到太陽下山。西奧與文生已搬進三房兩廳的大公寓，文生依舊每天頂著豔陽帶著畫具，穿梭塞納河畔及大街小巷尋找題材，高更與他成了西奧以外的哥倆好。巴黎畫壇的最新八卦消息與哪家材料行的老闆對一文不名的窮畫家最照顧，均由高更的三寸不爛之舌傳進文生耳裡。唐基老爹開的畫材舖子就這

樣成為文生時常光顧的定點，老
爹長得圓嘟嘟笑盈盈，頭上戴著
圓草帽，身上的舊外套繃得快爆
開。高更說老爹研磨的顏料最物
超所值，運氣好的話還有免費贈
品可拿！文生曾幫老爹畫了三張
正面肖像，背景全是他們都喜愛
的日本版畫。

　　經過兩年的巴黎洗禮，可以
明顯看出文生的畫風，已有驚人
的轉變，印象派的高反差明亮色
彩，點畫派的細碎筆觸，及取自
日本版畫的平塗式裝飾元素，全
融進他的作品中。1887年，一位
開咖啡館的老闆利用自己的店
面，幫文生及其他年輕畫家開了
個畫展，可是進出店裡的客人，
全對牆上的作品視若無睹，一張
畫也沒賣掉。

12

阿　爾

　　在巴黎，太多的夜生活及成日與煙草、咖啡、酒精為伍的日子，讓文生的身體狀況再度亮起紅燈，常無法控制自己不可理喻的行為。他想換個空氣清新的地方好讓腦子可以清醒思考。羅特列克對文生說：「如果巴黎使你窒息，何不考慮搬到南部的阿爾？冬天的皚皚白雪，春天的遍野櫻花，會讓你覺得置身版畫大師歌川廣重筆下的日本……」

　　就這樣，文生跑到南部臨近地中海的阿爾。一到此地，便愛上這遍呈金黃色調的南方小鎮。他的天分在這塊土地上展露無遺。暫住旅店的他從早到晚不停的工作，短短三個月就唰唰完成一百多幅大小不等的寫生作品。寫給西奧的信中盛讚阿爾是個創

作的天堂。昔日悲觀神經質的文生搖身變得自信而謙虛，附近的居民漸喜歡上這個「瘋浪子」，有幾家人還跟他成了莫逆之交，做郵差的約瑟夫・羅林即是其中一家。文生常找約瑟夫一塊兒泡咖啡館閒聊。約瑟夫知道文生想在此地找個房子作為落腳之處，同時亦可作為畫家們共同創作的場所，便熱心的幫文生談妥一棟租金極低，外牆漆成奶油黃的屋子。

　　文生以「黃屋」稱他的新家，用一系列千姿百態的太陽花（向日葵）裝點室內，金黃璀璨的太陽花是唯一可表達他內心如火熱情的媒介。他又把屋子的外觀畫下寄給西奧，說這是他創建新色彩主義畫派的夢想根據地，他要邀請所有的同行好友一起到這兒為理想打拼。創作正陷於瓶頸又疾病在身的高更，拗不過文

生的三催四請，還保證阿爾的景色定可使他恢復健康，畫思泉湧。於是半推半就的前來阿爾，做文生的第一位室友。

高更來阿爾的車票是西奧出的錢，文生見到他好樂，忙拉他到以太陽花為主調，精心布置的臥房。孤傲的高更欣賞文生對繪畫的執著，可滿室的黃澄澄直讓他覺得單調而零碎。

兩人初期還算和睦過日。盛暑下的阿爾，紅橙黃綠藍靛紫雖燦爛得令人目不暇給，高溫酷熱亦讓兩人的火氣旺到足以燎原。他們常因繪畫意見不合而鬧得臉紅脖子粗，每次吵完架，高更便揚言要回巴黎，讓文生留在阿爾獨做「創建藝術天堂」的美夢。文生怕高更真棄自己而去，常低聲下氣百般遷就甚至苦苦哀求，偏偏驕傲自負的高更就是不屑他的付出。在寒氣逼人的十二月，

兩人又為用色一事爭執不休，高更伶牙俐嘴的批評，終使文生受不了自己的真心被如此踐踏，氣得抓起洗臉檯上的長柄剃鬍刀，追著他滿屋跑。

高更見苗頭不對，逃到旅館待了一晚，於次晨才返回畫室。鄰居們聚在黃屋外頭，沸沸揚揚的你一句我一語爭相向高更報告：「你朋友瘋了！昨晚血流滿腮的跑到酒館去，對著裡面一位熟識的小姐，交代她要好好保管包在報紙裡的東西。小姐覺得事有蹊蹺就立即打開紙包……」

「你絕對猜不到他拿什麼給她……」「是個耳朵，耳──朵──耶！聽清楚沒？」「只有神經病才做這事。」「幸虧酒館的人立刻報警處理，把你朋友送到醫院去。」……

鄰居的實況轉述，嚇得高更急忙打電報要西奧火速趕來處理

文生的事，等見著西奧、交代事情的來龍去脈後，高更隨即打包返回巴黎。多虧好友羅林及醫生的照料，文生才獲准出院重拾畫筆，回到黃屋，他把對他們的感激全畫成深具色彩象徵主義的大膽構圖。

　　他因精神與肉體時常呈現出痛苦的分離狀態，而同意搬到聖‧雷米精神療養院接受治療。住院期間，病情若發作時，常會痛苦得以吞顏料自戕，但只要病況減輕，便可看到他在畫布上以彎曲起伏的律動線條及時明時暗的色彩，傾吐對大自然及生命的熱愛與期待。「羅納河畔的星夜」、「月夜星空」就是他靈魂深處的感受，不論是大地、星空或樹木，都令人目眩動容。他在養病期間所畫的作品包括如「月夜星空」、「鳶尾花」……等，全是他繪畫生命中的巔峰期所完

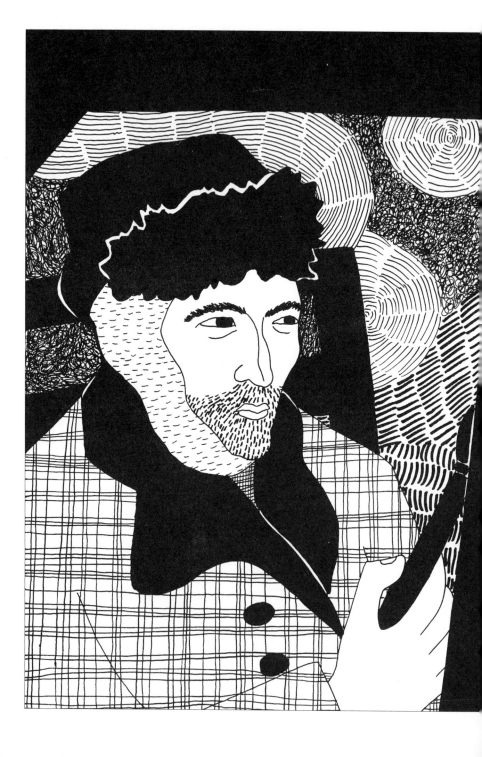

成的代表作。其中有六幅在巴黎的「獨立美展」展出，深受好評。接著又受邀參加由比利時畫家組成的「二十人展」，作品雖沒賣出，但他的努力漸受畫壇肯定。諷刺的是，療養院的修女們常為他的畫是因病發作才畫，還是畫完才發病，在私底下議論不止。

　　1890年2月，療養院內的修女交給文生一封西奧寄來的信，信中清楚寫著：「文生，恭喜你！去年你在阿爾畫的『紅葡萄園』被一位荷蘭畫家的妹妹以四百法郎買走，相信不久就可以在全歐洲銷售你的作品了，趕快回來巴黎吧！　西奧匆筆」

　　這消息無異是最好的藥方。療養院的醫生同意文生出院，飽受癲癇精神病纏身的他，拿那筆生平唯一賣畫所賺得的錢，開心的買了車票坐回巴黎。

　　不只西奧及昔日老友們，還有梵谷家的新成員，西奧的太太約漢娜及出生未久的男娃娃——小文生，全對久違的文生敞開雙手歡迎。

　　初見與他同名的小文生，升格當伯父的他，欣慰又慈愛將娃娃抱入懷中，用各種聲音逗小貝比咯咯大笑。

　　幾天的愉快相處，文生在西奧的住所開了一次個人的繪畫回顧展，所有牆面依作畫年分，掛滿西奧長久以來為他整理保存的作品。這該算是文生生前唯一一次的個人畫展。

　　以就近方便看病為由，文生搬到西奧推介的加歇醫生住家附近。住在奧佛的加歇醫生本人原就愛畫成癡，對畫家在創作過程中所面臨的瘋狂掙扎非常了解，他有對辨識天才的憂鬱雙眼，十分激賞文生的才情，認為他在阿

爾畫的向日葵，無人能與相提並論。文生初見這位號稱精神病學家的小老頭，並不甚相信，他覺得加歇醫生的緊張激動及神經質，完全不像個醫生，反倒較像是和他同一國的。

13

永別了

　　加歌醫生以讚美為藥方，鼓勵文生以繪畫自我靈療。文生本來不太相信他，後來在他的誘導下，病情逐漸穩定，甚至能夠如歸鄉般安樂的度日，作品亦呈現出前所未有的祥和之氣。為了對這位深懂他心的醫生表達謝意，文生替他畫了一幅頭戴白帽，身穿藍衣，雙眼略顯疲困而倚桌撐頭的肖像，樂得這位也懂畫畫的精神科醫生，直嚷著要替文生開畫展。

　　可是好日子總在文生身邊逗留不久，仲夏的高溫，使他精神狀態再度起伏不定。西奧來看他時，透露出對小文生重病，及自身工作困境的憂心。文生懊惱長久以來，都是弟弟無怨無悔的支持自己，現在最親愛的老弟有

166

難，竟無法幫上任何的忙。他恨自己一無是處，雖他從來都不想變成別人的負擔，但他深怕失去西奧這個依靠。不下百次的捶胸自問：「如果小文生的病沒好轉，西奧的工作又丟了，我該怎麼辦？」

星夜當空，涼風輕拂，文生淡淡的自語：「也許該是告別的時候了。」

次日下午，他靜靜走向曾經佇足取景烏鴉群起的麥田，面向金燦燦的太陽，舉槍朝胸扣動扳機，以結束自己的生命，但不知是槍法不好，還是因未見西奧最後一面而心有未甘，文生沒有當場死去，自己拖著鮮血泉湧不止的身軀，跌跌撞撞的回到住所。

加歇醫生趕到時，歪躺在床上的文生正含著煙斗，希望能減輕疼痛，加歇醫生對卡在胸腔內部的子彈無能為力，只有通知西奧

奧快來見文生最後一面。雙眼紅腫的西奧連著二天寸步不離的輕摟著奄奄一息的老哥，深怕文生微弱的呼吸聲隨時停止。 1890 年 7 月 29 日，文生用最後一口氣對西奧說：「帶我回家吧！」便閉上雙眼，在西奧的懷中，告別這個讓他住了三十七年歲月的世界。

得到惡耗趕來的好友們，為文生選擇這樣的訣別方式心痛不已。哀戚的葬禮中，圍在蓋著白布的棺木四周的，是文生最愛的太陽花及從不離身的畫具。西奧想要發言，卻說不出任何一字，只有加歌醫生說得出話，他望著被太陽花覆蓋的文生，強抑淚水站上墓園高處，高亢的音調在靜寧的園內由近而遠迴盪著：「朋友們，文生沒有死。他的天賦，他對人的悲憫，對藝術的熱愛，以及他所創造的美，將長留人間充實這世界。……他是一位巨人，

一位偉大的畫家！」

　　儘管長眠地下的文生有熱情的太陽花圍繞守護著，但西奧仍久久無法接受失去文生的事實，因日夜悲痛以致身體及精神全面崩潰。六個月後，便隨文生而去。他的太太約漢娜深知西奧與文生的感情，遂將西奧葬在文生的墓旁，讓兄弟情深的兩人永遠安息在奧佛絢麗的太陽花影之中。

1853 年	3 月 30 日，生於荷蘭布拉班特的格魯特·桑德特 (Groot-Zundert, Brabant, The Netherlands)。
1861～64 年	進入當地小學念書。
1864～68 年	就讀寄宿學校。
1869 年	6 月前往伯父在荷蘭海牙的「古比爾畫廊」(Goupil & Co.) 分店工作。
1873 年	轉往英國倫敦的「古比爾畫廊」工作，因租屋而認識房東太太的女兒尤金妮 (Eugénie) 並愛上她。
1875 年	文生的初戀因尤金妮拒絕而失敗，後被調往巴黎的畫廊工作。
1876 年	離開畫廊到一間私立男校教書並擔任福音佈道的工作。
1877 年	接受父母建議到阿姆斯特丹的伯父家暫住，準備進入大學修讀神學，但入學考試沒通過。

1878 年	進入比利時布魯塞爾的傳教士學堂，但結業考試沒過關。
1879 年	在波瑞那吉的礦區從事福音佈道的傳教工作。
1880 年	決定轉行當畫家。
1881 年	搬到海牙向安東‧莫夫 (Anton Mauve) 學習。
1882 年	因同情而愛上已懷有身孕的酒館妓女西恩‧胡寧克 (Sien Hoornik)，並與她同居。
1883～85 年	回到紐能與父母同住，並待在紐能繪畫。
1885 年	文生的父親因中風而去世。完成早期代表作「食薯者」。
1886 年	到安特衛普藝術學院修課數月，便去巴黎與西奧同住。
1888 年	暫離巴黎到阿爾，並邀高更前往同住。文生因割下自己耳朵送人而被視為精神異常送入療養院。
1890 年	西奧之子小文生出生。文生返回巴黎，安頓於奧佛，並接受加歇醫生的治療。7 月 27 日，文生舉槍自殺，29 日去世。

獻給孩子們的禮物

「世紀人物100」

訴說一百位中外人物的故事

是三民書局獻給孩子們最好的禮物！

◆ 不刻意美化、神化傳主，使「世紀人物」
更易於親近。

◆ 嚴謹考證史實，傳遞最正確的資訊。

◆ 文字親切活潑，貼近孩子們的語言。

◆ 突破傳統的創作角度切入，讓孩子們認識
不一樣的「世紀人物」。

國家圖書館出版品預行編目資料

戀戀太陽花：梵谷 / 莊惠瑾著;李蓉繪.－－初版三刷.
－－臺北市：三民，2010
面；　公分.－－(兒童文學叢書 / 世紀人物100)

ISBN 978-957-14-4690-5　(平裝)

1.梵谷(Van Gogh, Vincent, 1853-1890)－傳記－通
俗作品

940.99472　　　　　　　　　　　　　　95026084

© 　戀戀太陽花：梵谷

著 作 人	莊惠瑾
主　　編	簡　宛
繪　　者	李　蓉
責任編輯	李玉霜
發 行 人	劉振強
著作財產權人	三民書局股份有限公司
發 行 所	三民書局股份有限公司
	地址　臺北市復興北路386號
	電話　(02)25006600
	郵撥帳號　0009998-5
門 市 部	(復北店) 臺北市復興北路386號
	(重南店) 臺北市重慶南路一段61號
出版日期	初版一刷　2007年1月
	初版三刷　2010年9月修正
編　　號	S 781900

行政院新聞局登記證局版臺業字第○二○○號

有著作權・不准侵害

ISBN　978-957-14-4690-5　（平裝）

http://www.sanmin.com.tw　三民網路書店

※本書如有缺頁、破損或裝訂錯誤，請寄回本公司更換。